人人都是
摄影师

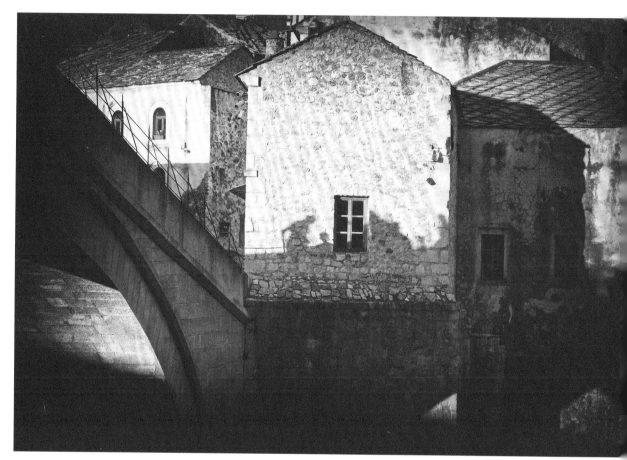

街头摄影

的秘密

高峻 ——————— 著

U0331240

清华大学出版社

北京

内容简介

街头摄影现在越来越受到大众的喜爱，同时它在摄影中也是一个重要的主题门类。如何在街头这一独特空间中捕捉到生动的影像，如何处理好其中的各种关系，是本书要解决的问题。

本书共 6 章，每章都配有生动的案例图片，以及图片的拍摄讲解、点评分析等内容。为了增加读者对街头摄影的理解，本书还设计了"大师说""经验之谈"、重要概念的延伸阅读等版块，让全书的知识结构更加立体、完整。第 1 章讲解了街头摄影的定义、历史和特征等重要知识；第 2 章讲解了胶片相机、数码相机、手机、附件等重要内容；第 3 章细致讲解了观察五则、八大构图法则、八项构图技法等重要知识；第 4 章讲解了关键的阴影、光位效果等重要知识；第 5 章分别讲解了旅拍的心情、火车、自驾、公交大巴车、地铁、步行等旅拍内容；第 6 章分别讲解了建筑、生活状态、静物、表演活动、街头人像、时尚、动物、花卉、工作状态、光影等重要拍摄对象。这些精彩知识可以帮助学习者迅速、准确地研习街头摄影，提高实战能力，而图片案例可以加深读者对摄影技术的理解和运用，达到举一反三的学习目的。

本书可以作为摄影爱好者从入门到精通的自学用书，也可以作为摄影培训机构、大中专院校、成人教育等相关专业的教材。

图书在版编目（CIP）数据

街头摄影的秘密 / 高峻著. —北京：清华大学出版社，2022.2

（人人都是摄影师）

ISBN 978-7-302-60049-7

I. ①街⋯ II. ①高⋯ III. ①摄影艺术 IV. ①J4

中国版本图书馆CIP数据核字（2022）第022845号

责任编辑：张　敏
封面设计：郭二鹏
责任校对：徐俊伟
责任印制：杨　艳

出版发行：清华大学出版社

　　　　网　　　址：http://www.tup.com.cn，http://www.wqbook.com

　　　　地　　　址：北京清华大学学研大厦A座　　　邮　　编：100084

　　　　社 总 机：010-83470000　　　邮　　购：010-83470235

　　　　投稿与读者服务：010-62776969，c-service@tup.tsinghua.edu.cn

　　　　质量反馈：010-62772015，zhiliang@tup.tsinghua.edu.cn

印 装 者：北京博海升彩色印刷有限公司

经　　销：全国新华书店

开　　本：185mm×260mm　　　印　张：13　　　字　数：344千字

版　　次：2022年4月第1版　　　印　次：2022年4月第1次印刷

定　　价：89.00元

产品编号：084288-01

丛书缘起

摄影是一种享受

摄影是一种享受。能够将摄影作为自己的爱好或者表达方式的人，往往也是一个爱美、懂美和善于发现美的有心人。现在，摄影越来越受大众的喜爱，它甚至已经改变了人们认识事物的方式——以前是靠阅读文字，而现在更多的是依靠观察图像。所以有人会说，不会阅读图像的人，将会成为新时代的文盲。摄影不仅可以满足人们追求美的需求，同时也是人们完成交流的工具，所以了解它、掌握它有着非常实际的价值和意义。

学习将会是常态

随着互联网技术的日新月异和数码摄影技术的不断进步，尤其是手机摄影的普及和迅猛发展，摄影已不再是专业摄影师的专属，越来越多的大众愿意在摄影上投注精力、发挥本领，从而形成了全民摄影的盛况。尽管当下摄影看上去十分繁荣，但并不意味着大家都能拍出心仪的照片。摄影终归是一项技术，况且它还与艺术息息相关。所以，要拍好照片，必须有持续学习的心态。

掌握真正的摄影技术

或许有朋友会说，目前高端智能的数码相机、手机等器材，已经可以帮助我们解决很多问题，能让我们非常便捷、容易地获得一张效果不错的照片。不得不承认，高度智能化的摄影器材确实降低了摄影的门槛，但问题是，如何审美和如何揭开摄影的秘密，这些智能摄影器材并不能够提供给我们。其实，想要真正地掌握摄影，我们首先要做的恰恰是要摆脱器材的束缚，去掌握摄影技术。

"人人都是摄影师"系列丛书

要掌握真正的摄影技术并不太难，只要我们有拍出好照片的愿望，就成功了一半，而后若再获取恰当的方法，就会事半功倍。就像太阳出来了雪就融化了，雨水来了小树就变绿了，而在我们想要学习和提高摄影技术时，"人人都是摄影师"系列丛书也就出现了，这是一种极好的状态，书自然而成。

"人人都是摄影师"系列丛书正是以帮助摄影爱好者掌握真正的摄影技术为出发点，旨在拨开摄影看似简单的外表，探求摄影内在的秘密，将其精要的知识带给读者，帮助读者获得对摄影的清晰理解，轻松掌握摄影中关于捕捉和表现美的技巧和能力。丛书分为五册，涵盖摄影中重要的方面，包括构图、光线、主体等理论技巧，以及风光、人像、街头纪实、创意等主题技巧。

它能告诉你什么

　　作为一名摄影学习者，如何能快速、有效地掌握摄影的核心知识，并通过接地气的主题讲解来吸收和深化所学技巧，是《不可不知的摄影必修课》一书要解决的问题；风光是我们喜闻乐见的拍摄主题，如何解密风光摄影，让读者掌握风光拍摄中的核心知识，创作出精彩的风光照片，则是《风光摄影的秘密》一书要解答的问题；人像，与风光一样，是我们摄影主题中最大的门类之一。如何在人像摄影中提升自我审美，处理好人与拍摄者之间的关系，掌握摆姿、用光、画面设计等重要技巧，则是《人像摄影的秘密》一书要解决的问题；街头摄影现在越来越受到大家的喜爱，同时它在摄影中也是一个重要的主题门类，如何在街头这一独特空间中捕捉到生动的影像，如何处理好其中的各种关系，则是《街头摄影的秘密》一书要解决的问题；最后，摄影作为一门艺术，需要创意，创意是成就摄影佳作的最佳源泉。那么，我们该如何获取创意，又该怎样实现创意，则是《创意摄影的秘密》一书要解决的问题。

　　通过阅读"人人都是摄影师"系列丛书，可以对摄影进行深入、系统的研习，形成敏锐的摄影意识，获取成熟的摄影表现方法，拍出打动人心的照片。另外，读者朋友们还要记住，学习的过程是一个持之以恒的过程，需要让自己保持耐心，不可过于追求速成，正所谓"欲速则不达"。另外，本套丛书不可能将所有的摄影知识都囊括其中，所以如果读者希望在学习过程中挖掘出新的问题，还需要做更宽泛的阅读，不过更重要的是不要丢掉了摄影的乐趣。那么，让我们开始吧！

目录

一想到马上就要有那么多照片在我面前形成，我就开始感到激动，而当我最后拍下了一张令我满意的照片时，这种感觉真是令人振奋。这以后，我就希望更多次地获得这样的感觉。那便是摄影的乐趣所在——拍摄一些能够令你逐渐读懂你自己的照片。——纳达夫·坎德尔

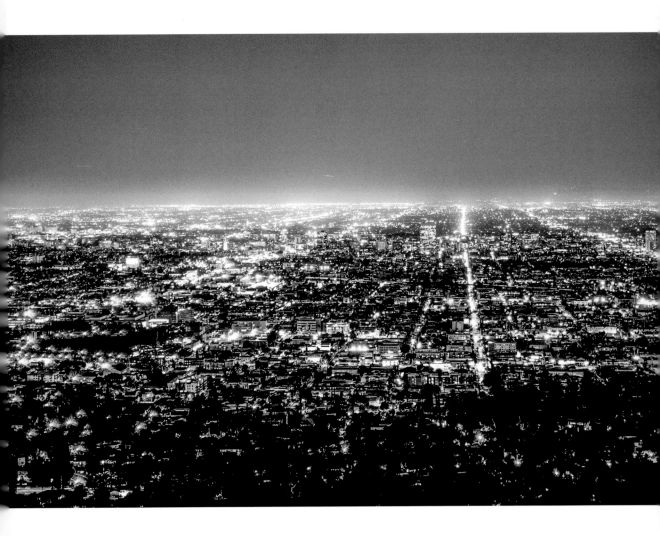

我一直以来都是一个有着好奇心的人，而拥有一部相机就可以让我尽情地享受这种好奇感——它使我不用伪装，在关注旁人闲事的时候有了堂而皇之的理由。——戴维·赫恩

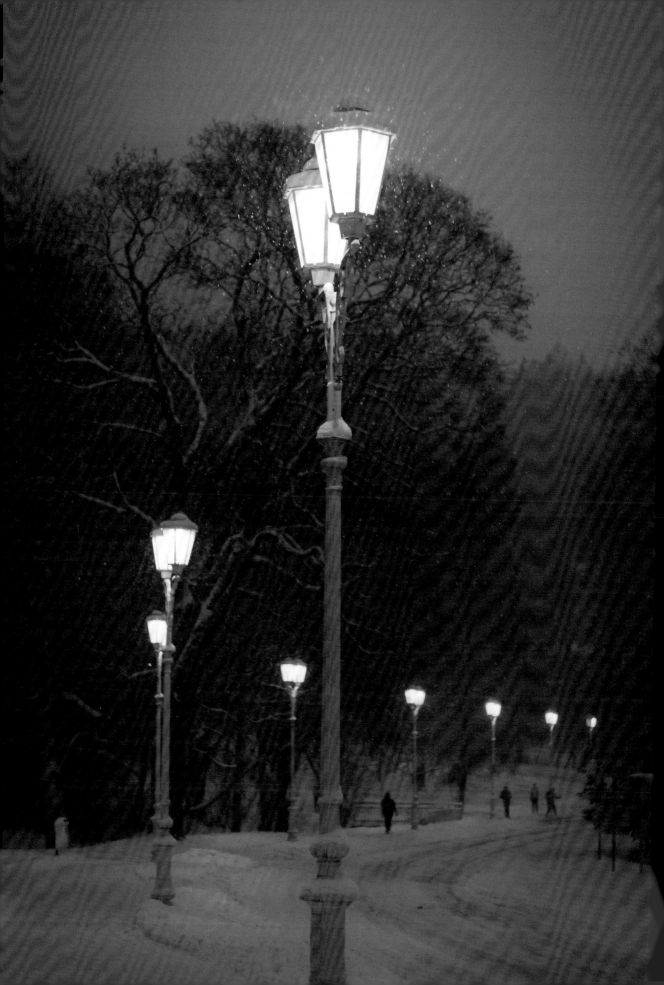

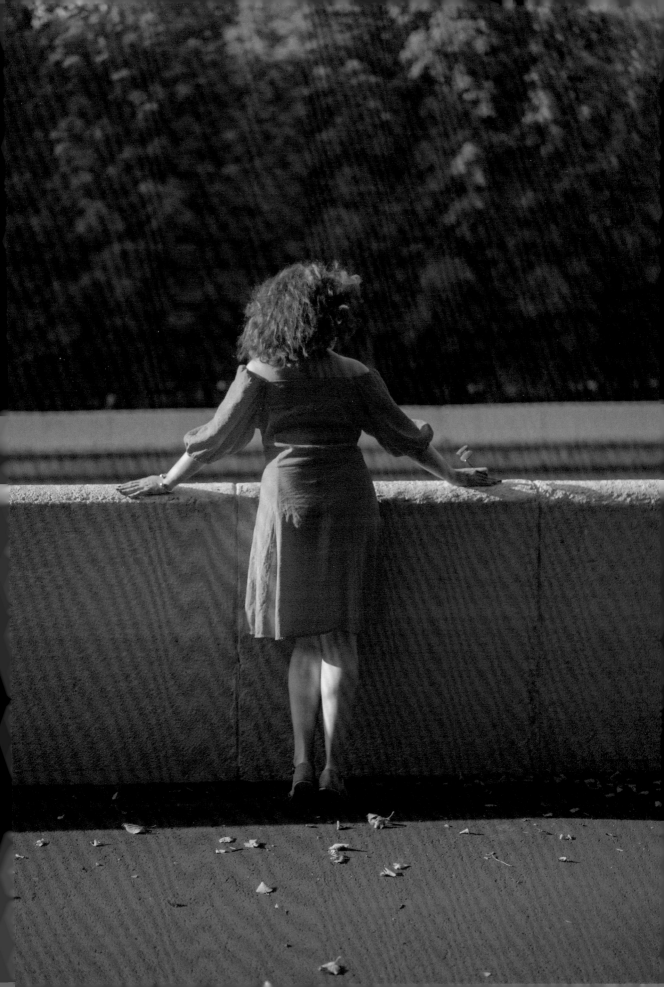

大师说

你想得到一张充满活力的照片，你就必须要有动感。——哈里·本森

第 1 章
什么是街头摄影

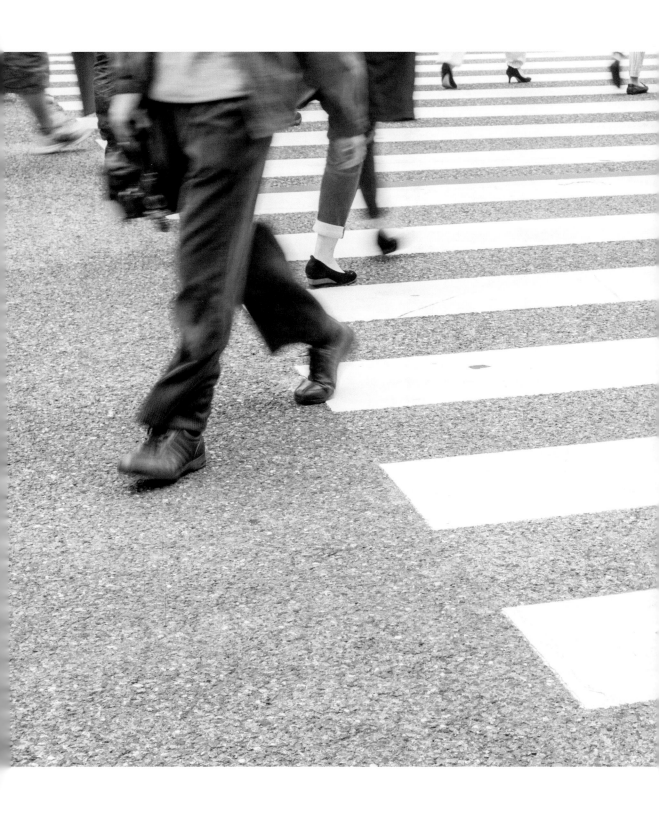

　　挎上相机在街头漫步，捕捉目之所及的一切，或有意而拍，或无意而摄。

拍摄器材：佳能 EOS 5D Mark II 数码单反
　　　　　相机，佳能 EOS 35mm F2.0 定
　　　　　焦镜头
拍摄数据：光圈：f/4，快门速度：1/90 秒，
　　　　　感光度：ISO100

　　当我们以摄影师的身份身处街头，那些与自己擦肩而过的瞬间，被以旁观者的角度重新定义，整个过程充满了好奇与激情，散发着自由与诗意，这便是街头摄影带给每一位拍摄者的体验和诱惑。

1.1 街头摄影的定义

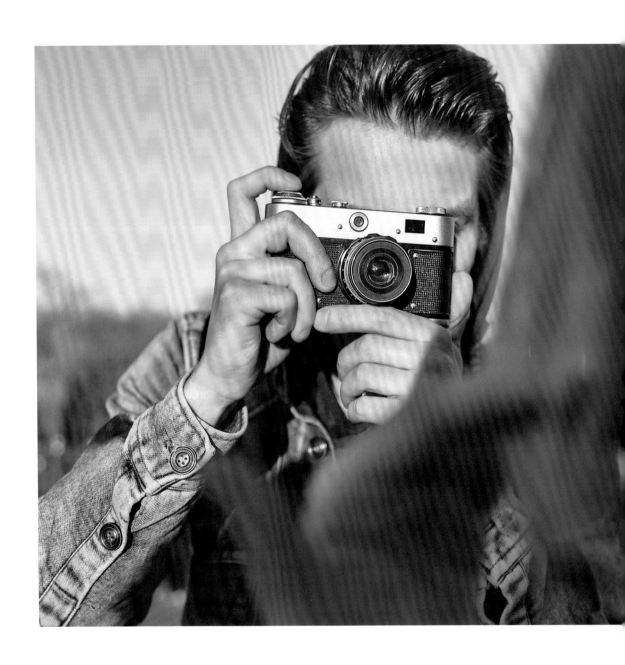

　　关于街头摄影，虽然现在听来无比熟悉和自然，但是若真要去定义它，给出一个明确、清晰的定位，似乎还是一件为难的事。因为它包含的摄影范围太过宽广，从其字面上理解，只要是在街头拍摄的照片，不管什么风格，什么类型的摄影，都可以被称为街头摄影。既然街头摄影变成了一个什么影像都可以往里面装的大篮子，那作为进行街头拍摄的我们，又何必去着急定义它呢？从个人街拍的角度来看，这反而给了我们在街头进行创作的无限可能。

拿上相机走上街头，去观察和拍摄那些生活于此的人们，以及公共空间内正在存在和发生着的万千气象，用瞬间捕获下来的光影碎片，告诉自己正存活于某时某地的事实，借助它们了解生活、诠释生命，并发出自己的态度和声音。这或许就是每一个街拍人心中的街头摄影吧。

拍摄器材：佳能 EOS 5D Mark Ⅳ 数码单反相机，佳能 EOS
　　　　　50mm F1.4 定焦镜头
拍摄数据：光圈：f/2，快门速度：1/400 秒，感光度：ISO100

1.2 街头摄影的历史

　　街头摄影的历史可以从一些有重要影响的摄影师身上梳理出脉络。

　　有关街头摄影最早的一张照片，是由路易斯·雅克·曼德·达盖尔约在 1838 年拍摄的名为《圣殿大道》的摄影作品，拍摄地是法国巴黎。作品是达盖尔从工作室的窗户向外俯拍的，从画面中可以看到圣殿大道宽阔的街道和两侧的建筑，以及最早出现在街拍照片中的两个人物。所以，更多的人会认同街头摄影起源于法国。

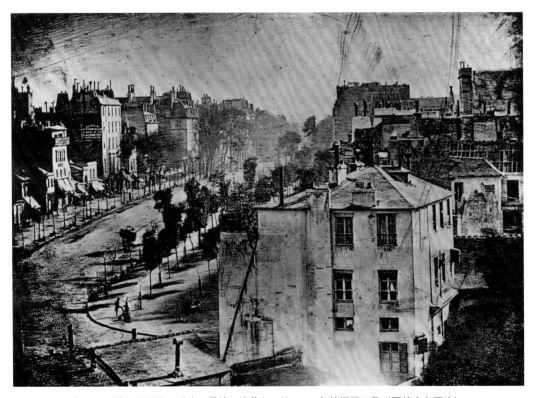

《圣殿大道》，路易斯·雅克·曼德·达盖尔，约 1838 年拍摄于巴黎（图片来自网络）

　　在此之后的 19 世纪 70 年代早期，英格兰摄影师约翰·汤姆逊开始全面纪录伦敦的街头生活，他在旅行中也拍摄了大量有关英国和中国的照片，而这些照片大部分都是街景。

　　之后的法国摄影师，被称为纪实摄影之父的尤金·阿杰特充满敬意地在巴黎的街头漫步，使用一个老旧的大画幅相机不断拍摄和收集着这座城市的街道影像，目的却是为绘画创作收集素材。

　　美国摄影师阿尔弗雷德·斯蒂格里茨则通过相机竭尽所能地展现了我们外部生活的客观性，他早期使用干版相机拍摄了著名的《终点站》《三等舱》等作品，都影响深远。

《终点站》，阿尔弗雷德·斯蒂格里茨，1892 年拍摄于纽约（图片来自网络）

阿尔弗雷德·斯蒂格里茨被后来的摄影艺术家们尊称为"现代摄影之父"，是世界摄影史上的关键人物。而这张名为《终点站》的街头照片，被广泛认为是现代摄影史的第一张摄影作品。

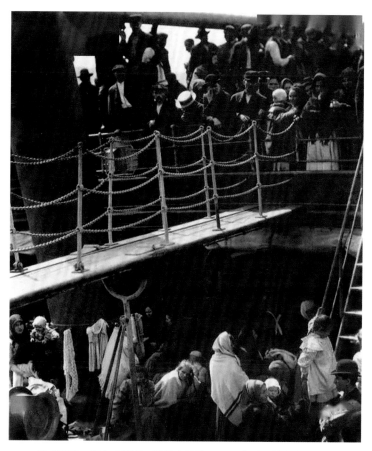

《三等舱》，阿尔弗雷德·斯蒂格里茨，1907 年（图片来自网络）

安德烈·柯特兹在很早的时候就在作品中体现出了街头的诗意和趣味，他在巴黎和纽约的街头都拍摄了大量的照片，其中以不同元素充满诗意的方式交汇的《默乐》（1928 年），则充分展示了街头摄影的精神和敏感。

提出"决定性瞬间"理论的亨利·卡蒂埃·布列松则绝对是街头摄影的大师，他的街头摄影影响了无数的街头摄影师。他习惯使用莱卡 135 相机拍摄，这可能与他的"决定性瞬间"的拍摄需要有密切关系，而 135 相机的出现，也确实极大促进了街头摄影的发展。

瑞士摄影师罗伯特·弗兰克对街头摄影的影响巨大。可以说，自罗伯特·弗兰克之后，街头摄影就可以被分为前弗兰克时期和后弗兰克时期。他 1958 年的经典作品《美国人》，完全颠覆了布列松和斯蒂格里茨的美学理论，其不加修饰的构图和颗粒受到"垮掉的一代"反主流文化人们的狂热喜爱，并影响了黛安·阿勃斯、李·弗瑞兰德、布鲁斯·戴维森、保罗·麦克唐纳等一大批街头摄影师。

"现在，你可以拍摄任何东西！"罗伯特·弗兰克如是说。

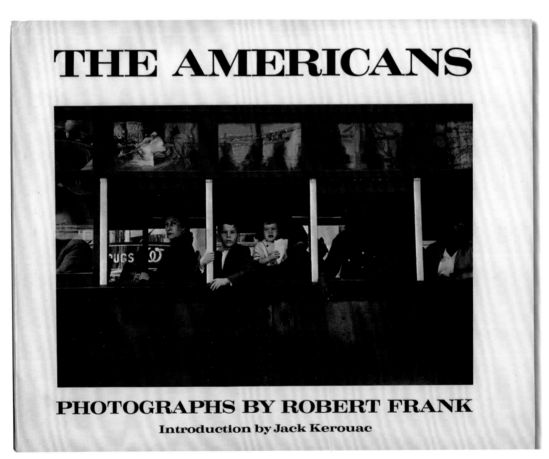

《美国人》，罗伯特·弗兰克

1955 年，31 岁的罗伯特·弗兰克利用他不久前刚获得的古根海姆奖金，开上一辆二手福特车，带着两部相机和独属于他的神秘武器———双犀利的眼睛，开始了一场穿越美国的自驾旅程。同时，那也是一次改写现代摄影方向的摄影之旅。此后，他从旅程中拍摄的 27000 余张照片中，选择了 83 张照片，并由著名垮掉派作家杰克·凯鲁亚克作序，汇编成了颠覆美国摄影的画册《美国人》。

现在，街头摄影依然是人才辈出，像马丁·帕尔、马克·科恩、布鲁斯·吉尔登、森山大道等，他们的作品也都在不断改变和影响着街头摄影的发展和方向。尽管因为手机和网络让摄影变得更加容易和娱乐化，但真正从街头摄影中获得乐趣和意义，对于每一个街头摄影师来讲都是重要的。不论身处怎样的时代，拍摄照片，推陈出新，关注照片本身，才是更重要的事儿。

1.3　街头摄影的特征

街头摄影是自由的，充满着热情和冲动。

你不需要过分昂贵和复杂的拍摄器材，可能只需一台小数码相机，甚至手机就可以实现拍摄。同时，你可以不必受到主题的限制，随心所欲地在街头上拍摄任何你感兴趣的东西。当然，在一些特殊场合，你需要尊重被摄对象的意愿，避免不必要的纠纷和麻烦。

你可以拍摄黑白照片，也可以拍摄彩色照片，只要你喜欢，并能够最终驾驭它们。当然，这一切都要依赖于你能够走出家门，到街上去。否则，光是宅在房间里，是拍不到街头作品的。街头摄影首先需要的是行动。

街头摄影还需要拍摄的热情和冲动。如果缺失了这两点，你最终会发现街拍就是一种无聊至极的苦差事，那将是一种灾难。

街拍所获得的照片大多是碎片性的，所以你需要对它们进行筛选和编辑，才能发挥出更大的力量。而这也是街拍的难点之一。拍摄相对容易，但对照片的梳理和架构却没有那么简单。因此，你需要对照片有较为深刻的理解，才能让作品绘织出更精彩的故事。

当我们走上街头，如果缺乏足够的勇气拍摄迎面而来的路人，你可以尝试走到人物的背后去拍摄。这一方面可以减少自己的拍摄压力，另一方面也可以帮助自己更好地观察对象，从容地寻找到合适的拍摄时机。

拍摄器材：尼康 D750 数码单反相机，尼康 24-70mm F2.8 变焦镜头

拍摄数据：光圈：f/2.8，快门速度：1/300 秒，感光度：ISO200

立体的街头为我们提供了丰富的拍摄视角。我们可以在平整的街道上拍摄，也可以站上天桥，或登上高楼。这种探索正体现着街拍的自由和乐趣。同时，因为垂直高度上的取景变化而带来的不同观感，可以在很大程度上改变画面的面貌和气息。

比如这张照片，正是因为摄影师身居高处俯拍，才让画面充分展现出了其鲜明的透视特征和空间层次，以及更加生动的光影效果。

拍摄器材：富士 X100F 数码旁轴相机，富士 23mm F2 定焦镜头

拍摄数据：光圈：f/2.8，快门速度：1/350 秒，感光度：ISO100

第 2 章

**街头摄影的
器材**

我热爱摄影的原因之一就是，我自己是一个很腼腆的人，相机使我到哪里都有了理由，我可以因此躲藏在相机的后面。——戴维·赫恩

2.1 胶片相机

胶片相机放慢了我们拍摄的脚步，让每一次快门都变得更加珍贵和成熟。

无疑，在数码时代，使用胶片相机拍摄会变得越来越"奢侈"，它一方面拍摄成本很高，另一方面也对拍摄和暗房技术有较高要求。除了一些对胶片银盐颗粒有独特喜好和需求的街头摄影师仍在坚持使用胶片相机拍摄之外，大部分人都已经习惯于使用数码相机。在街头摄影中，较为经典的胶片相机多是 135 旁轴和单反相机，它们有的是机械相机，有的是电子相机，如徕卡 M 系列、康泰时、尼康 F 系列，以及佳能、美能达等。它们大部分相机都早已停产，但我们可以在二手器材商店里购买到它们。

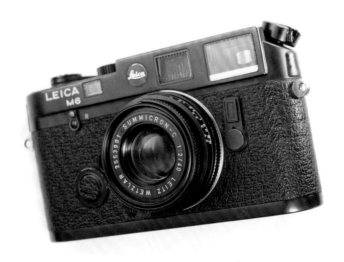

一代经典：徕卡 M6 旁轴胶片相机

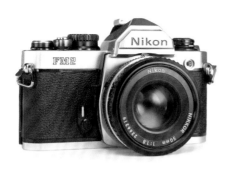

一代经典：尼康 FM2 单反胶片相机

美能达单反胶片相机

小傻瓜胶片相机

如果你想尝试使用胶片相机街拍，我的建议是：

（1）要明确自己选择胶片相机街拍的目的。如果只是为了尝下新鲜，把玩一下胶片相机的拍摄感受，那么就不会变得很复杂；相反，如果是带着真诚的心态和认真的研究态度，想在胶片上作出街拍的探索，那么就需要做好充分的准备。首先要认真了解你选择的胶片相机，并尽快地熟练使用它。因为胶片相机与数码相机在功能、操作上毕竟有诸多差异，比如如何装胶卷、过片、倒胶卷，如何设置光圈、快门速度、感光度，以及重要的测光等。你要做到对其各种按键、功能了然于心，让胶片相机在手中的操作行云流水，熟练异常，只有如此，才能在街拍时做到稳、准、狠地捕捉瞬间。其次就是对胶卷的选择，胶卷有不同感光度，如 ISO100、200、400、800 等，感光度数值越大，胶卷的感光性能就越强，相对应的画面颗粒感也会逐渐增加。这种感光度大小与颗粒感强弱之间的关系，需要做到心中有数，以方便选择适宜的胶卷。

胶片相机和彩色胶卷

使用高感胶片在如夜间这种光线昏暗的环境下拍摄，可以让相机保持在一个相对较高的快门速度上，这在保证画面清晰，以及清晰凝固拍摄现场的动态景物上，会有显著效果。

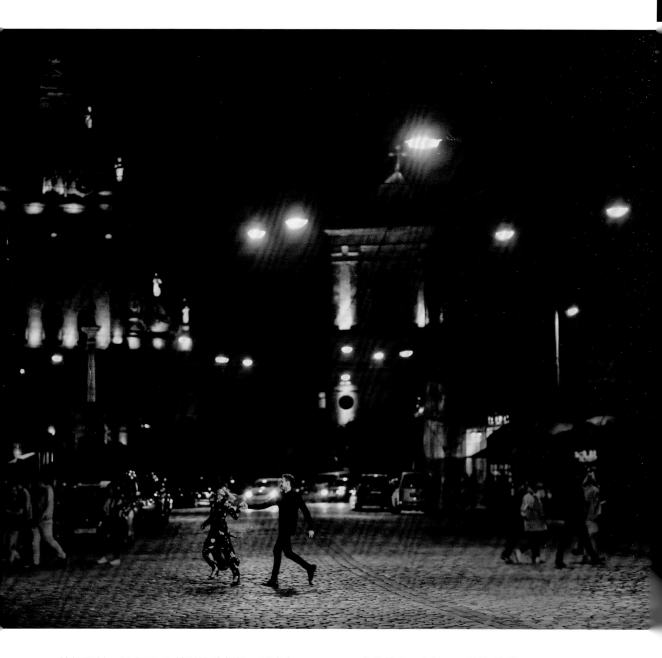

拍摄器材：尼康 FM2 单反胶片相机，尼克尔 50mm F1.4 定焦镜头，柯达 400 彩色胶卷

拍摄数据：光圈：f/1.4，快门速度：1/125 秒，感光度：ISO400

对我来说，简约感就是我的终极目标，外加那种可遇不可求的偶然性而已。这也是我喜欢用胶片相机的原因。数字摄影使偶然性消失了。数码相机里的照片张张都是那么完美，不过它们同时也是令人感到完全无趣的东西。——戴维·贝利

（2）适应胶片拍摄的规则，养成良好的拍摄习惯。胶片相机无法像数码相机一样，可以做到随时查看照片，而且只要存储空间足够，就可以永久拍下去。使用胶片相机拍摄，每个胶卷可拍摄的数量是有限的，而且拍摄下什么，效果如何，在暗房制作未完成之前，都是一个谜。这种神秘感在初次接触胶片时可能会觉得有些无所适从，甚至为拍摄的画面感到提心吊胆。这促使我们在按下快门前变得更加谨慎，对周围的环境、光线、曝光等诸多变化因素变得更加敏感和善于思考。这也正是胶片摄影的魅力之一。

（3）要学会归纳、整理和保存。胶卷拍摄完成后，要做好相应的标记，最好带一个有不同口袋的背包，将拍摄完成的胶卷与新的胶卷分别盛放，以避免混杂一处。在冲洗胶卷时要合理合规，避免因为药水冲洗不净，而影响胶片的保存质量。当准备将胶片扫描成电子文档时，要选择品质较好的底片扫描仪器，在扫描过程中要轻拿轻放，避免在胶片上产生划痕。胶片在保存时要裁剪成条状，依次放入胶片袋，并存放在干燥、阴凉的环境中。

胶片冲洗显影之后，方能观看到银盐影像，但也只是负像效果

胶片袋图

　　为了更好地保护胶片，我们多使用胶片专用的胶片袋进行存放。一般以六张照片为一条，对胶卷进行裁剪，一卷胶卷可以被裁剪成七条。

　　在侧逆光的拍摄角度之下，广场上的地板砖会产生较明亮的反光，使景物的明暗反差变得更大，并且明亮的反光容易误导相机的测光系统，造成画面曝光不足。所以，在曝光的设置上需要更加仔细、谨慎。

　　当我们使用胶片相机拍摄时，这种对现场景物的光线环境、明暗反差，以及测光、曝光等的分析，都是"家常便饭"，目的就是在胶片上获得一次成功的曝光效果。

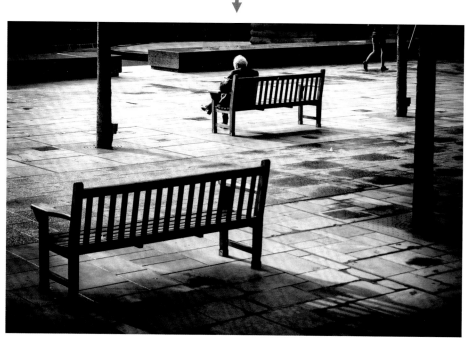

拍摄器材：佳能 EOS-1V 胶片相机，佳能 EOS 24-85mm F3.5-4.5 变焦镜头

拍摄数据：光圈：f/5.6，快门速度：1/125 秒，感光度：ISO100

2.2 数码相机

数码相机让摄影更加大众化了，从来没有哪一个时刻，比现在获取一张照片来得更加容易。

使用数码相机街拍是我们大多数人的选择。在市面上，数码相机的种类更是丰富多样，现在来了解在街头摄影中经常会用到的数码相机。

1. 数码单反相机

数码单反相机在摄影器材中几乎占据了统治地位，它是大部分摄影人手中的器材。它更加专业、耐用、易操作，成像品质也更有保障，而且有丰富的选择空间。它有着不同的级别，根据影像传感器大小的不同，分为全画幅（影像传感器与135胶片大小相同，为36mm×24mm）和非全画幅（如 APS-C 画幅等），全画幅多属于专业级，品质更高，价格也更加昂贵，而非全画幅则多属于入门或进阶级，品质有保证，价格更加亲民。它们都是街头摄影的良选。不管是哪个等级的单反相机，它们都有着强于小数码相机的对焦速度和成像品质，而强大的对焦能力和反应速度，是街头摄影的保障。

需要注意的是，镜头焦距在不同画幅相机身上会有不同的视角变化。镜头用在 APS-C 画幅相机上时，需要在镜头焦距之上 ×1.5 或 1.6 的倍数，才是实际的焦距视角。如 50mm 焦距的镜头在全画幅上就是 50mm 的焦距视角，而在 APS-C 画面的相机身上，就变成了 75mm 或 80mm 的焦距视角。变狭窄了的画面可能对习惯使用广角镜头的街头摄影师来说，没有什么吸引力。

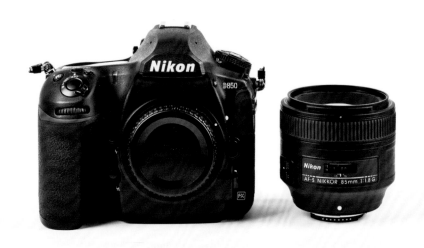

尼康 D850 数码单反相机，FX 标识即为全画幅

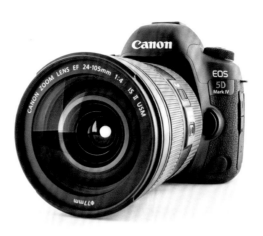

佳能 EOS 5D Mark Ⅳ 数码单反相机（全画幅）

佳能 EOS 850D 数码单反相机（APS-C 画幅）

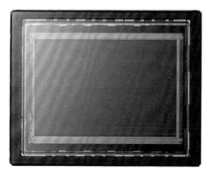

APS-C 画幅影像传感器
23.6mm×15.6mm

全画幅影像传感器
36mm×24mm

全画幅与 APS-C 画幅影像传感器大小示意图

在城市的广场或街道上，我们经常会遇到被饲养的鸽子。这些鸽子常常习惯了人群的存在，并不是很惧怕人的靠近，所以这为我们提供了很好的拍摄机会。它们飞散、聚拢，形态变化丰富，又多集中在一个地方，我们可以花一些时间等待和捕捉，直到拍摄到理想的画面。此外，飞来飞去的鸽子对迅速、准确的聚焦和相机的反应速度提出了更高的要求，而更加专业的单反相机无疑是可靠的保障。

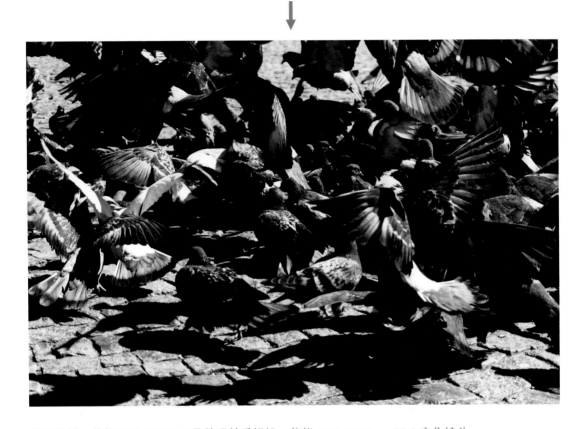

拍摄器材：佳能 EOS 5D Mark Ⅱ 数码单反相机，佳能 EOS 24-70mm F2.8 变焦镜头

拍摄数据：光圈：f/5.6，快门速度：1/400 秒，感光度：ISO100

2. 小数码相机

　　小数码相机比单反相机更加小巧、自动化，使用也更加简单、方便，非常适合业余的摄影爱好者。尽管如此，许多专业摄影师也会将其作为辅助器材随身配备，在一些不适合使用单反相机拍摄的情况下，小数码相机可以随时提供服务。

　　当然，小数码相机也有自己的缺点：①对焦速度较慢，快门时滞较长，容易使摄影师错失精彩瞬间；②过于单一的"傻瓜"模式限制了摄影师的创作空间，比如缺少手动拍摄模式、镜头配置，以及 RAW 存储格式等；③过小的影像传感器影响成像品质，限制了画面的放大处理；④不够强大的变焦系统不能提供较为清晰的画质；⑤感光度的上升空间有限，增加感光度极易影响到照片质量；⑥电池的续航能力较弱，需要配备额外的电池。

　　所以，面对以上优缺点，如何选择还在于你的决定。

理光 GR 小数码相机

佳能 G7X 小数码相机

理光 GR 系列在街拍界可以说是明星机，因为日本街头摄影大师森山大道常用它街拍的缘故，而被称为街拍神机。当然，理光 GR 虽然是一款小数码相机，但是其功能和成像品质却并不逊色，甚至在聚焦和反应速度方面还会超过数码单反相机。这也是它备受街头摄影师推崇的原因之一。

此外，它的微距功能，在近距离拍摄如花卉、昆虫等对象时，效果显著。

拍摄器材：理光 GR 小数码相机，18.3mm F2.8 定焦镜头

拍摄数据：光圈：f/2.8，快门速度：1/200 秒，感光度：ISO100

3. 无反数码相机

随着人们越来越钟情于小而优的使用体验，无反数码相机横空出世，成为器材界的黑马。无反数码相机不同于单反数码相机的五菱镜反光取景系统，其使用电子取景系统，因此大大缩小了相机的体积和重量。它小到可以随时放到口袋中，同时又可以更换镜头，有着较大的影像传感器，保留了单反数码相机的大部分功能和成像品质。所以，这样一种小巧又性能卓著的相机，怎能不受到大众的喜爱，而对于一心要隐藏自己于人群中的街头摄影师来讲，无反数码相机的出现也是一大福音。

当然，无反数码相机也有其缺点，那就是与单反数码相机几乎接近的价格，以及较为糟糕的电池续航能力。因为其采用电子取景系统，所以非常的耗费电力。当我们带上它上街拍摄时，就需配备多块电池，尤其是对于拍摄量较大、拍摄时间较长的街头摄影师来讲，电池的配备数量，以及充电和拍摄时间的协调等问题，就会变得让人苦恼起来。

佳能 EOS R6 无反数码相机

索尼 A7 Ⅲ 无反数码相机

富士 X-T3 无反数码相机

无反数码相机因为较高的影像品质和小巧轻便的使用感受而深受摄影师们的喜爱。随着无反数码相机的不断成熟，适用于无反数码相机的镜头也越来越丰富，这大大增加了摄影师们在主题拍摄上的选择空间。同时，无反数码相机智能和成熟的曝光操控也便于摄影师应对较为复杂的曝光情况。

比如像这幅画面中的逆光条件，合理的曝光控制塑造出人物生动的剪影效果，充满光感的头发飞扬起来，充满了表现力。

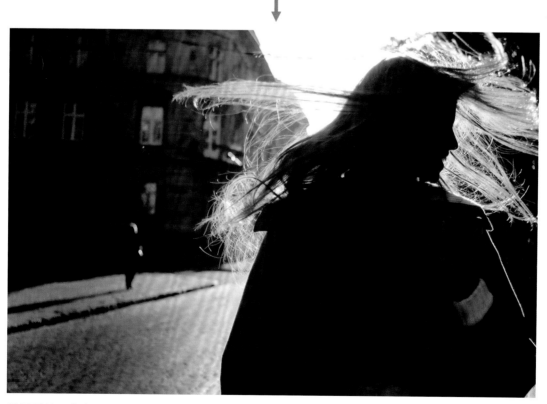

拍摄器材：富士 X-T3 无反数码相机，富士 16-80mm F4 变焦镜头

拍摄数据：光圈：f/4，快门速度：1/240 秒，感光度：ISO100

2.3 手机

手机帮助我们创造了照片的海洋，我们被图像包围，图像改变着我们，我们渴求着图像。

随着技术的发展，手机中的拍摄功能越来越强大，人们渐渐地乐于接受手机摄影带来的便利和乐趣，同时，越来越深入到生活方方面面的手机摄影也在深刻地影响着人们的生活和交流方式。时至今日，手机这一拍摄工具，也更多地被专业摄影师接纳，用在日常的拍摄和创作之中。其中，街头摄影师就是最为活跃的创作者。

尽管手机超级的便利性和自由度解放了拍摄者，但是其自身依然有弱点：①成像质量。尽管随着技术的进步，手机摄影的成像质量有了质的飞跃，但是相比数码相机而言，依然存在较大的差距；②手机自带和可以下载的摄影 App 软件，虽然为拍摄者提供了丰富多样的视觉体验，但同时也潜藏着损失画质的风险，并容易让拍摄者迷失其中；③容易让摄影师产生惰性，使拍摄变得过分随意，丧失摄影的仪式感。

所以，手机摄影固然好用，但也要有正确的认识。不要让其凌驾于我们之上，它只是我们获取图像的一种工具。

手机帮助我们完成了随看随拍的愿望。但同时也预示着要想获取一张照片变得格外的容易，因此我们被不计其数的照片所包围。对于搞创作的摄影师来讲，这是福是祸或许还需要有一个理智的判断和态度。但随身携带的手机可以帮助摄影师在日常生活中获取到更多的精彩画面，却是事实。同时在街头摄影中，它也更容易消解旁人的关注，让拍摄变得更加自然、放松。

拍摄器材：苹果 iPhone 12 手机，广角镜头

拍摄数据：光圈：f/1.6，快门速度：1/400 秒，感光度：ISO100

2.4 附件

1. 存储卡

街拍需要的是速度，摄影师和照相机的反应速度对于能否准确捕捉心中的瞬间有决定性的作用。所以照相机自身对对焦速度和快门时滞等问题的解决能力会变得非常有参考价值。除此之外，能够提高速度的另一个重要条件就是存储能力——存储卡的存储速度。所以，你需要购买一个极速存储卡，写入速度至少要在 80MB/s，及以上。拍下的照片可以被迅速地写入存储卡中，而不必等待 1 秒甚至几秒的时间才能再次按下快门。另外，存储卡的容量也不能太小，尤其是当你的拍摄量巨大，或者是外出旅行街拍时，配备一个大容量的存储卡，就显得非常必要。通常存储卡有 4GB、8GB、16GB、32GB、64GB、128GB 等，我一般最小也会选择 32GB。当外出旅行街拍时，我还会再随身携带一张备用的存储卡，以防不测之需。

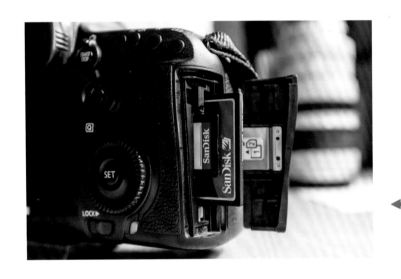

有的数码相机会配备两个存储卡槽，像左面这部相机，就分别配备了 CF 卡和 SD 卡两种。

2. 电池

数码相机的电池续航能力往往比较有限，尤其是没有目镜取景，只依靠液晶屏幕实时取景的照相机，其电池的续航时间会变得更加短促，一块电池可能只够拍摄二三百张照片。所以，使用目镜取景（有光学取景系统）的照相机，要尽量避免使用液晶屏实时取景（电子取景系统），多使用目镜以延缓电池的损耗；没有光学取景系统的照相机，像理光 GR 这样需要电子取景的小数码相机，则要尽量配备多块电池，若能再配备目镜取景的附件则是更佳。我在平常的拍摄中，一般会为 GR

配备 4 块电池,全部充满电的情况下,基本可以满足我一次日常外出的拍摄需要。如果是有计划的旅行街拍,我还会再配备一部 135 单反或者微单相机,这可以保证在 GR 电池充电的时间内,依然能够拍摄。

理光 GR 原厂电池

3. 闪光灯

闪光灯是属于摄影师的一种重要光源。在街头,它有时候可以产生诸多神奇和有趣的画面瞬间。当闪光灯闪起,照片中鲜明的明暗光影强硬地展示了摄影师的在场证明。在街头,将闪光灯运用的出神入化的摄影大师,当属布鲁斯·吉尔登,他使用 28mm 镜头迅速对到目标面前闪光拍摄的情景,让人印象深刻。街头上的人们在他富有侵略性的闪光灯刻画下,呈现出了纽约神秘又迷人的真实。

除了机身自带的机身闪光灯外,独立式闪光灯可以满足我们诸多的用光需求。 →

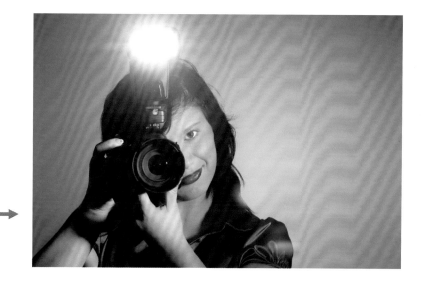

在夜晚的街头拍摄，闪光灯可以为我们提供强烈和鲜明的照明。不过也因为它过于"招摇"而容易引起拍摄对象的关注，甚至是反感。所以，它要求摄影师要更加快速地完成拍摄，并注意一定的拍摄场合。

像下面这幅照片所示的活动场景，使用闪光灯就不会显得那么突兀。

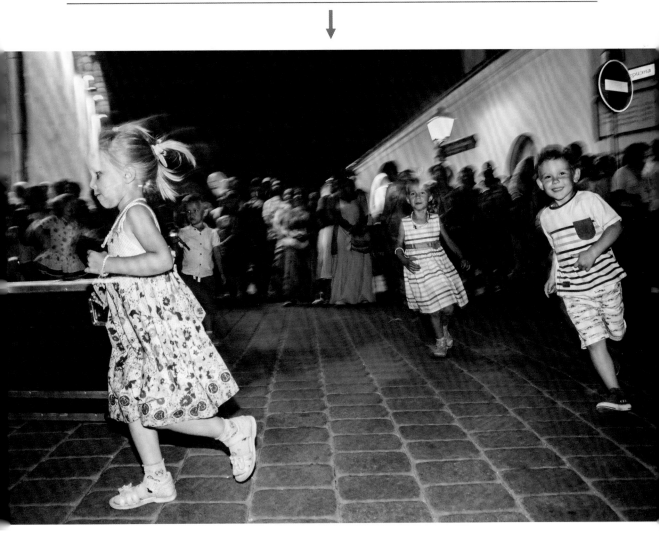

拍摄器材：佳能 EOS 5D 数码单反相机，佳能 EOS 24-70mm F2.8 变焦镜头

拍摄数据：光圈：f/2.8，快门速度：1/100 秒，感光度：ISO100

4. 服饰与装备

对于外出街拍的服饰和装备，我的建议是：

（1）尽量轻装上阵，只携带必需的物品。相机可以携带两架，可以全是单反相机，也可以是单反和微单相搭配，这要看你自己的拍摄需要。总之你需要考量好电池的续航时间，以及自己想要的拍摄节奏。

（2）为自己挑选一款舒适、轻便的鞋子。这很重要，对于大部分时间都要依靠步行取景的街头摄影师来讲，一双趁脚舒适的鞋子无疑是缓解疲劳、增加拍摄动力的保证。

（3）最好不要穿过于显眼的衣服，一身能够让自己隐藏在人群之中的便装就最合适。试想，如果街头上的人们都被你的穿戴所吸引，那么也就拍摄不到什么有趣的街头了。关键是，在你拍摄时，还会带来一些不必要的麻烦。

舒适、耐穿的徒步鞋，是街头摄影的良选

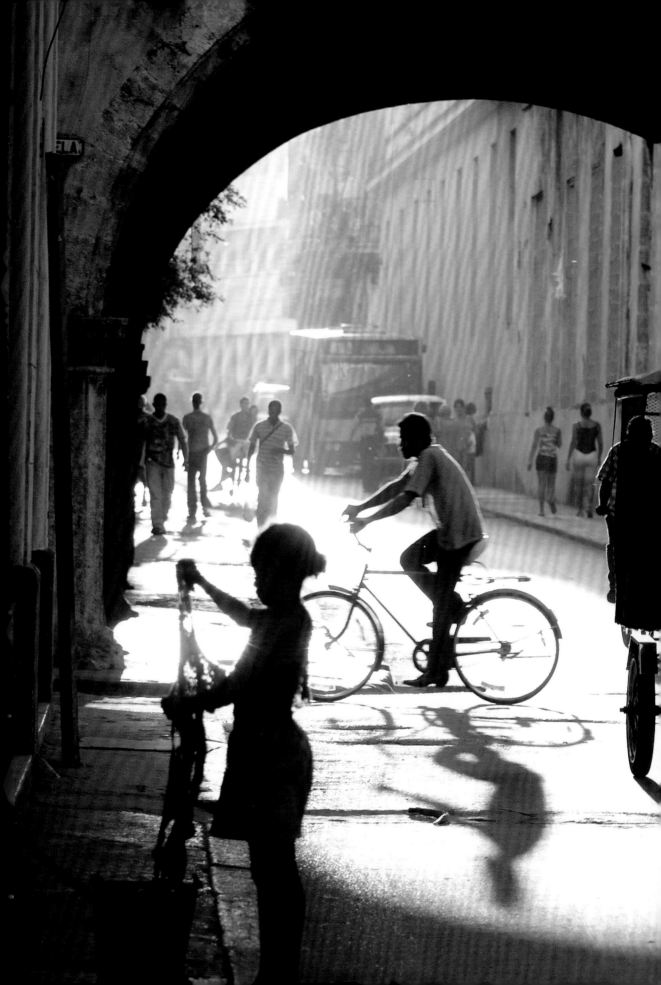

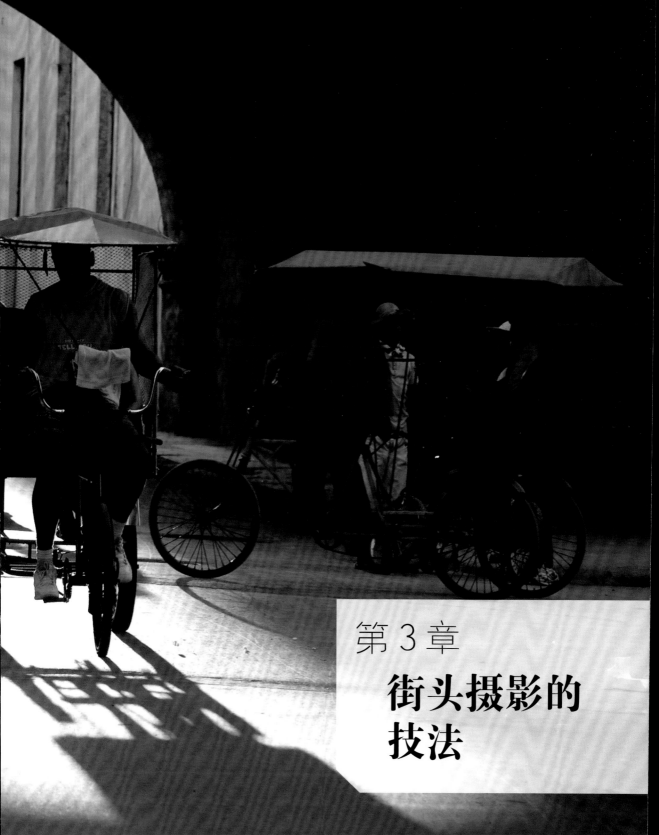

第 3 章

**街头摄影的
技法**

3.1　观察五则

所谓摄影，实质上就是两件事，一是观察，二是力求把自己的观察转变成为某种合乎逻辑的理想状态，这不是什么脑外科手术。你真正需要的是某种视觉感受，是一种对于各种构图规则的感受，是熟知你手头使用的工具，但也就是这些东西而已。——埃利奥特·厄威特

要想拍好街头，观察至关重要。许多精彩有趣的瞬间，只有在摄影师具备有观察意识的情况下，才能被敏锐地觉察并拍摄到。那么，怎样才能提升自己在街头的观察意识呢？又有哪些行之有效的街头观察方法呢？

1. 养成观察意识

只有将某种意识深刻植入我们的行为中，它才能发挥更直接的作用。对于一名摄影师，学习观察的能力是必须的，而拥有观察的意识更是关键。意识来源于实践，要想强化我们的摄影观察意识，就只有不停地去拍摄、观察。在拍摄过程中，在日常生活中，时刻留意我们身边的事物，时刻提醒自己的摄影意识，即使是细小的、微不足道的事物，也要报以观察的眼光，并在脑海中构思如何构图和呈现它们，认真完成一场虚拟的拍摄。当你在喝咖啡时，你可以抽出时间来观察一下你眼前的桌椅杯具，你周围的布置、人物，甚至是窗外的行人风景，尝试着去发现它们内在的趣味点，并用虚拟的"取景框"去设计、构置它们，通过这些日常的训练和实践，你会发现自己具有了一种特别的意识——以摄影表现为目的的观察意识，直至它成为你的第二天性。

经验之谈：观察练习

你可以做一下尝试：在街头的一面墙壁前坐定，将相机面对墙壁拍摄，观察来往的行人在经过墙壁前时，与墙壁及其旁边的元素，如门窗、墙绘、海报、桌椅、车辆等的不同组合关系，并将你认为的最佳组合瞬间拍摄下来。然后分析这些瞬间画面的不同，找到人物形象、拍摄时机、画面构成，乃至相机快门时滞对瞬间捕捉的影响等的密切关系，帮助自己在寻找画面感上养成更加锐利的观察意识。这将是一个有趣又有效的练习过程。

摄影师根据墙壁的亮度曝光，在明亮的墙壁面前，人物以剪影形态出现，这种简练的形象与简洁的墙壁形成强烈的反差效果。同时，恰当的拍摄时机，将人物的位置与窗户、摩托车等视觉元素作了均衡、协调的结合，让人物看上去更加真实和吸引人心，同时又富含一定的神秘气息。

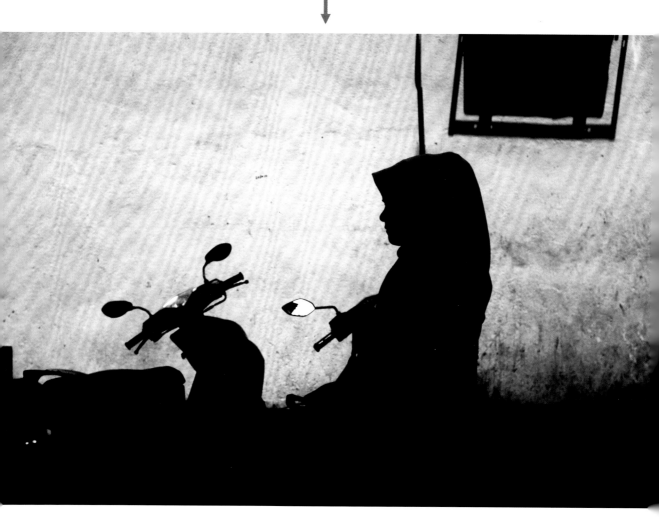

拍摄器材：尼康 D750 数码单反相机，尼克尔 35mm F2 定焦镜头
拍摄数据：光圈：f/4，快门速度：1/800 秒，感光度：ISO200

不管你是在拿起相机拍摄时，还是在闲暇无所事事时，都应该保持有一种摄影的眼光——像照相机一样地观察这个世界。

墙壁上的"设计"，或是自然形成，或是人为而成。若有意观察，就会很容易发现蕴藏于其中的独特美感。比如几何形的窗子、墙壁轮廓和留白等可形成的构成形式，以及内部细节形成的各种抽象效果，都非常富有表现力。这也是街头摄影师喜爱的拍摄对象。

拍摄器材：富士 X100F 数码旁轴相机，富士 23mm F2 定焦镜头
拍摄数据：光圈：f/2.8，快门速度：1/350 秒，感光度：ISO100

2. 培养摄影眼

要提升自我的观察意识，首先要明确的是避免浅尝辄止，要时刻提醒自己对身边的景物保持以审视的态度，不断训练自己观察的眼光和能力，使得观察成为一种日常习惯，最终让自己拥有一双摄影眼。这不是一蹴而就的事情，需要摄影师日积月累、坚持不懈的努力。在这一过程中，你会渐渐发现，人眼的观看与照相机的观看之间的不同，这一差异所带来的视觉"障碍"可能会在较长一段时间内影响着你对画面的处理和表达。甚至有时候你会觉得沮丧，不断发出"为何肉眼看到的画面与拍摄下来的画面总是相差甚远"的疑问。此时你要做的就是保持克制，并且全面思考这种差异出现的原因，不断在肉眼的观察与照相机所拍摄的画面之间进行比较和分析。慢慢你就可以获得平衡两者之间的奥秘，使自己的双眼在拍摄中越来越接近照相机的观看。

摄影不在远方就在身边。从日常司空见惯的景物中发现耀眼的画面，是一种审美态度，也是一个高超的创作过程。

当我们端坐于饭桌前，面前玻璃的杯子、金属的勺子和筷子、粗糙的餐纸等在由窗户斜射进来的散射光环境下，闪耀着明亮的光辉，大理石材质的光滑桌面正将其上的物件一一反射，一种由不同材质和虚实光影交相映衬而产生的视觉美感，便在摄影师的观察和取景布局中得到了精彩呈现。

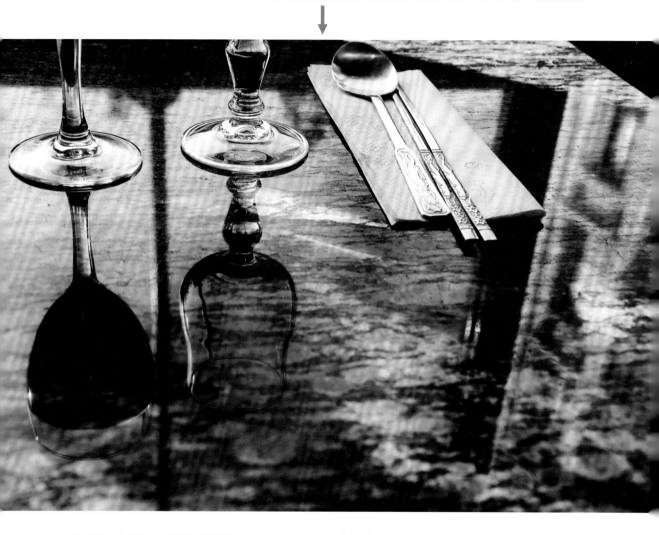

拍摄器材：索尼 A7 无反数码相机，蔡司 23mm F2 定焦镜头

拍摄数据：光圈：f/2.8，快门速度：1/350 秒，感光度：ISO100

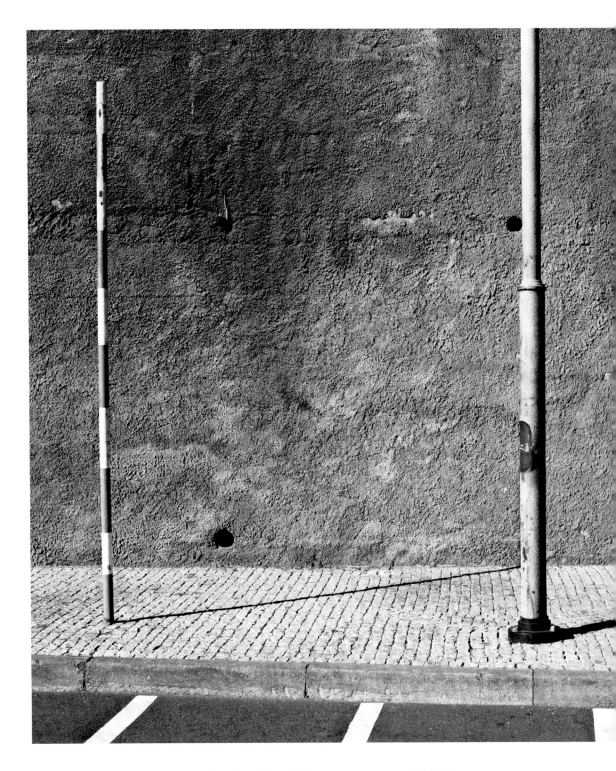

拍摄器材：佳能 EOS 5D Mark Ⅱ 数码单反相机，佳能 EOS 50mm F1.4 定焦镜头

拍摄数据：光圈：f/5.6，快门速度：1/300 秒，感光度：ISO100

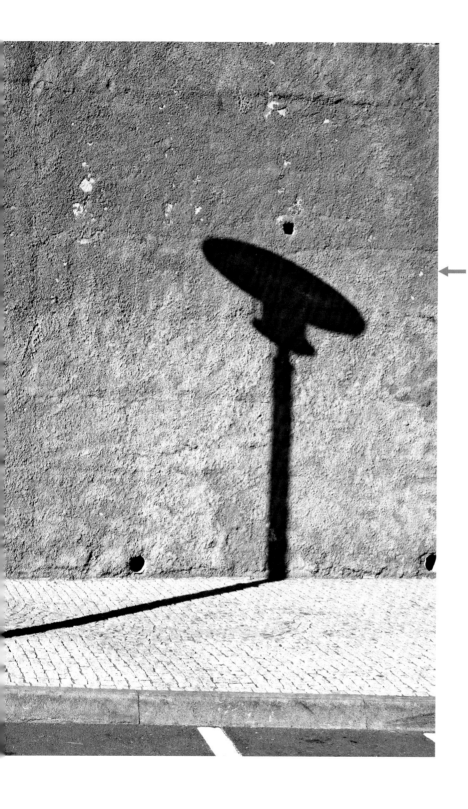

在街头的一角，强烈的太阳光正从侧方将排列的铁杆和路灯拉出深重的投影，投影经过地面，延伸到墙壁之上。面对这样看上去平淡简单的场景，你是否能从中觉察到富含视觉趣味的画面。

显然，这张照片给出了一个精彩的结果——它不仅生动呈现了现场的光影氛围和结构特征，同时依靠精准的取景和构图，让画面元素看上去更具美的特征——节奏、反差和协调。

一名街头摄影师成熟的标志之一便是摄影眼的养成。他（她）可以从街头万象中看出富含摄影语言的画面，并通过镜头将之生动、准确地表现，而从此区别于一般意义上的观看。此外，摄影眼是讲天赋和秉性的，有的人在摄影能力上天赋异禀，初用相机，便能拍摄出夺人眼目的照片；而有的人则可能需要通过后天不断的学习和实践，才能逐渐养成摄影眼，把握摄影的奥妙。不过，不管你资质如何，后天的勤奋和努力永远是通向成功的必备条件。

3. 决定性的看

"决定性"意味着成败，意味着差之毫厘与失之交臂，意味着高度集中与合理安排。

摄影是瞬间艺术，而要在瞬间中最终凝固下什么，奥妙就在于决定性的看。关于决定性的看，许多人可能会认为这很神秘，决定性意味着什么？它有着怎样的内涵？决定性是摄影中的一个重要观念，它认为，在摄影与拍摄对象之间，存有一个决定性的瞬间，在这一瞬间，可以最精彩地展现摄影的魅力——以瞬间凝固展现拍摄对象最生动的内容。当我们的眼睛以某一个角度在持续地观察一位竞技中的足球运动员时，我们会发现他在与足球的关系中展现出一系列丰富的动作和表情，决定性的看就意味着摄影者需要在这一系列复杂的运动中，看到最激烈、精彩的高潮运动，或者是恰到好处的结合状态——拍摄对象负责呈现最佳的状态，而摄影者则负责在决定性的时刻及时捕捉最佳状态。

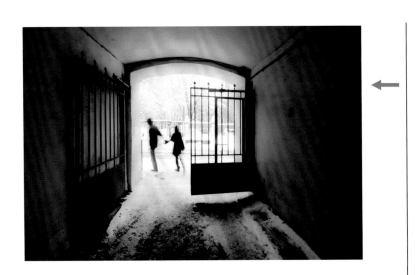

拍摄器材：理光 GR 小数码相机，理光 GR LENS 18.3mm F2.8 定焦镜头
拍摄数据：光圈：f/2.8，快门速度：1/90 秒，感光度：ISO100

一对年轻人正手牵着手穿过铁门，即将拐出廊道，消失于路口。这一瞬间被跟在其身后的摄影师拍摄下来，人物的情态和位置都恰到好处。若晚一点按下快门，走在前方的人物身体可能已被墙壁遮挡；而若过早按下快门，两个人物会因为彼此过于贴近而在动势和形态的张力上受到弱化。这就是决定性的看的作用，它帮助摄影师在捕捉的过程中准确凝固画面的高潮瞬间。

当我们拍摄的对象数量较多，同时又以动态呈现时，比如街道上交织的人群，或者是像下面画面中的鸽群等，又该如何施以决定性的看呢？无疑，变化繁多的对象对于我们的观察是一个挑战。在拍摄时，一部分可以依靠我们的拍摄直觉，这份直觉是摄影师经过长期拍摄累积而成的经验和判断，还有一部分则要依靠摄影师在现场的整体性观察，包括拍摄对象、背景环境和光线特征等，并从中分析最具有特点的局部和主体，而后以其为重点进行联系性观察。

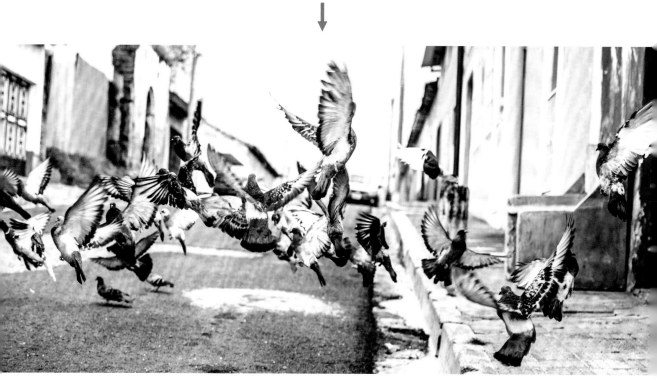

拍摄器材：佳能 EOS 5D Mark IV 数码单反相机，佳能 EOS 24-70mm F2.8 变焦镜头
拍摄数据：光圈：f/2.8，快门速度：1/350 秒，感光度：ISO100，后期裁剪成宽画幅

大师说

　　摄影师应该一直保持一种待命的状态，随时准备迎接那些不期而遇的机会。——马丁娜·弗兰克

4. 决定性瞬间

　　决定性瞬间是一套重要的摄影理论，由著名的摄影家卡蒂埃·布列松在二十世纪四五十年代创造出来，一直影响至今。它的核心观点是在每个摄影的场景中，都有唯一一个瞬间，在这个瞬间

里，所有的组合元素和情感元素都巧合地在画面中达到最强烈的表现状态，一切都恰到好处。而摄影师的任务就是在决定性的看中发现这个瞬间。在这个瞬间与拍摄之间，我们会发现有一个拍摄时机的问题，这对于摄影师来说是关键所在。如果我们通过决定性的看观察到这样的瞬间，却没能把握住凝固这一瞬间的拍摄时机，那么也是徒劳。要知道，决定性瞬间往往稍纵即逝，容不得我们迟疑，错过了就很难有反复的余地。所以它对于摄影师把握时机、凝固瞬间的能力有一个很大的考验。如何解决这一问题呢？唯有多加拍摄，多加练习，增加自己的经验累积和娴熟程度，才能在决定性瞬间面前做到游刃有余。

此外，我们需要注意的是，决定性瞬间绝不仅仅只是指动作的最佳状态，尽管在许多画面中会让我们有这样的感觉，这只是决定性瞬间较为表象的一个方面，更深刻生动的阐释则是，决定性瞬间可以在恰到好处中展现一种幽默、睿智的巧合，让观者在画面的巧妙安排中不断地探究和玩味。要做到这一点并不容易，它需要摄影师深厚的审美修养，以及具有洞察事物本质的本领。这不是每个摄影师都能轻易具备的素质。所以"功在画外"，除了掌握摄影技巧之外，我们还需要在摄影之外进行更深入的学习。

用相机固定一个取景范围，然后记录行人行走在画面不同位置上的瞬间效果，并进行比较。

如下面三张照片，你会很容易发现，行人在环境中的位置和体态，与固定背景结合时所产生的不同效果，从而更容易理解瞬间的差异，以及决定性的含义。处于墙面明亮面的人物（图1），以剪影效果与墙面形成鲜明的对比效果，视觉突出，形态生动，且画面在曝光中得到了简化。

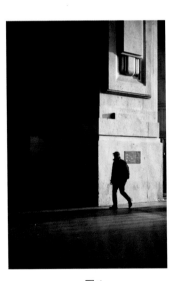		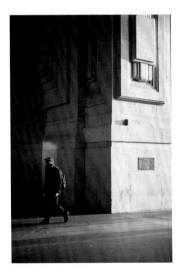
图1	图2	图3

拍摄器材：尼康 D700 数码单反相机，尼克尔 24-70mm F2.8 变焦镜头

拍摄数据：光圈：f/2.8，快门速度：1/400 秒，感光度：ISO200

人物从水中跃起，在即将扎进水中的关键时刻，被拍摄者瞬间捕捉下来，人物流线型的姿态生动，其强烈的动态与岸边的岩石形成鲜明的反差，一动一静的对比，将孩童玩水的现场氛围做了更加真实和精彩的刻画。

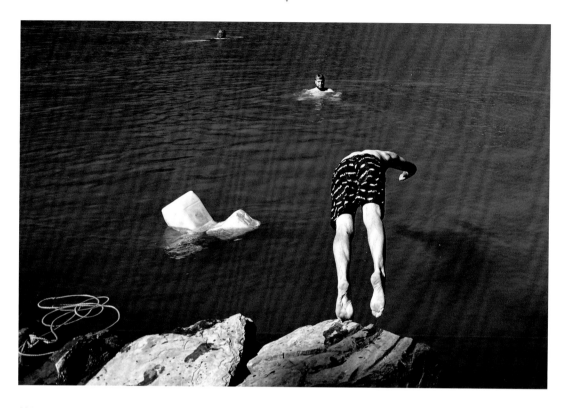

拍摄器材：佳能 EOS 5D Mark Ⅱ 数码单反相机，佳能 EOS 24-70mm F2.8 变焦镜头
拍摄数据：光圈：f/5.6，快门速度：1/260 秒，感光度：ISO100

5. 实用的观察方法

　　说到底，观察就是在试图寻找事物之间的联系，并将联系通过画面的视觉形式巧妙展现出来。

（1）联系观察法
　　联系性的看产生趣味，是观察的根本方式。当摄影师能够把看上去彼此毫无联系的事物赋予联系性，以出乎意料的组合吸引人们的注意力时，联系性的看就算是得到了充分发挥。除了一些极富戏剧性的联系，联系性的看广泛存在于我们的观察之中。在构图中，我们会考虑画面的均衡，会处理主体与陪体，或者环境元素之间的位置、大小等关系，这中间就要运用到联系性的看，区别是看的能力之高低，即能否看出联系中的高级趣味。

用长焦镜头捕捉街头建筑上的局部，并通过联系性的观察，在取景框中对画面的构图元素进行取舍和安排。

比如画面黄金分割位置的毛巾与右下角晾晒的衣服之间的主次和均衡关系，窗户在上下和左右上的排列关系，以及画面右上角的管线切割，将下水管道平行安排在画面左侧边缘等，都体现出了观察中的联系性。

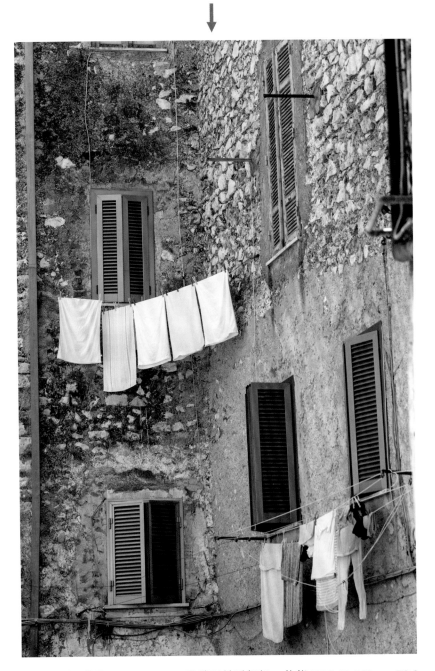

拍摄器材：佳能 EOS 5D Mark Ⅱ 数码单反相机，佳能 EOS 70-200mm F2.8 变焦镜头

拍摄数据：光圈：f/4，快门速度：1/160 秒，感光度：ISO100

墙壁之上的投影与实物之间的联系性，是这幅画面观察的重点。同时，拍摄者通过画面裁剪，将发生在墙壁之上最为精彩的光影趣味进行了表现——虚影的形状和线性结构，与实物相互连接和映衬，而产生出一种紧凑、协调和富有形式趣味的全新结构。

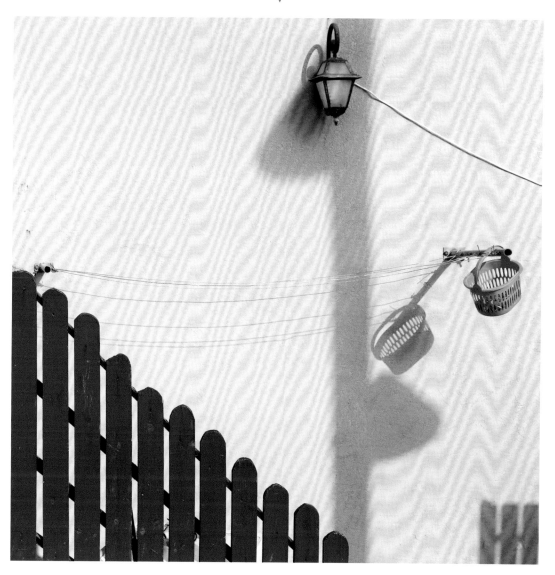

拍摄器材：尼康 D3 数码单反相机，尼克尔 24-70mm F2.8 变焦镜头

拍摄数据：光圈：f/8，快门速度：1/200 秒，感光度：ISO100，后期裁剪成方画幅

（2）整体观察法

我们通过整体来辨识，通过局部来认知。当我们的眼光游离于景色之中，我们需要寻找一个趣味点来形成画面，吸引观者。这个趣味点在画面的构成中可以称之为视觉中心。当我们接受事物的吸引而准备取景构图时，整体性观看就可以帮助摄影师从环境中迅速辨识和把握主体的形态和样貌，并对主体与环境间的关系形成整体判断，在画面构图和空间层次等的表现处理上提供思考的空间。比如在街头摄影中，若拍摄对象是街头人物。那么当对街头人物和其周围环境进行整体性观看时，可以帮助摄影师把握住人物整体的形态特征，协调人物与环境的结合状态，并从中发现更具表现魅力的主体人物和生动瞬间，从而为摄影师框取内容的范围和时机提供参考。不过需要注意的是，相对画面而言，整体性观看是相对性的整体。在一幅以全身人物像为主体的画面中，整体性观看意味着对整个人物和环境的观看；而在一幅人物脸部特写的画面中，整体性观看范围可能就限定在了人物的脸部之上。

拍摄器材：佳能 EOS 1D Mark Ⅱ 数码单反相机，佳能 EOS 24-70mm F2.8 变焦镜头

拍摄数据：光圈：f/2.8，快门速度：1/500 秒，感光度：ISO100，后期添加棕色色调

↑

穿过桥洞的阳光带来美妙的光影，街道上来来往往的人们沐浴在光线中。显然，这是一处绝佳的拍摄现场。"整体性观察"选择了阴影中正在洗涤抹布的小女孩作为前景，这是因为相比街道上的行人，她位置相对稳定，且可以增添街道的生活气息。接下来，拍摄者需要的是等待，在偶然性中寻求恰到好处的动态元素，来构成一幅生动画面。而在一两分钟之内，一名骑自行车的行人恰巧出现，并与三轮车在街道上交汇，这一场景被拍摄者完美地捕捉了下来。

在整体性观察中，对拍摄主体的简约处理是非常重要的。

我们通常不喜欢杂乱无章、主体不明的画面，所以突出主体、简化画面就是整体性观察的重要任务。要做到简化，就要处理好拍摄主体与周围环境之间的关系，良好的关系确立需要合理观察。同时为了保证主体形象的吸引力，我们还必须展现其富含趣味性的角度。如果只顾及简约，而主体却平淡无味，画面也会失去吸引力。

从高处拍摄街道，便于观察街道上的人群状态。同时逆光角度之下，街道因为反光会变得明亮异常，这会增加画面的光比反差，并在曝光中容易产生剪影效果。

如左边照片，明亮的街道背景简约了画面，凸显了左面的剪影行人，并在整体的观察和瞬间捕捉中，行人呈现出疏密协调的变化，街道上的线条将点缀其中的人物作了分割处理，并引导观者视线深入画面。

拍摄器材：尼康 D800 数码单反相机，尼克尔 70-200mm F2.8 变焦镜头
拍摄数据：光圈：f/4，快门速度：1/350 秒，感光度：ISO100

（3）局部观察法

局部性观察是指摄影师将眼光聚焦于景物的局部和细节，从中寻求趣味点。但是这并不意味着摄影师可以对整体全然不顾，在整体之下的局部性观察可以让摄影师的眼光更加敏锐。因此，整体性观察和局部性观察在整个观察过程中是相互交融、彼此支撑的关系，不能割裂对待。通过取景器，我们可以将局部和细节锁定在画面中，并在无整体（景物和环境本身）干扰的情况下集中精力对局部进行观察和布局。同时，画面中的局部因为缺失了整体（景物和环境本身）上的信息和情感，所以具有相对独立的语言空间。也就是说，局部可以有脱离整体（景物和环境本身）的截然不同的表现可能，其中就包含一些看上去更为抽象的内容，比如结构性很强的形状、线条、色彩、明暗等，以及富有联想空间的其他内容，像斑驳的海报、个性的纹身、玻璃上的反光等。局部的迷人之处就在于吸引和想象。

通过观察建筑的局部，从局部中去重新分割和构建新的形式和结构。
如右边这幅画面所示，黑白灰不同的几何形状，在近乎平面化的透视和横平竖直的框取中，形成了更加抽象、简约和富有构成美感的画面。

拍摄器材：尼康 D7000 数码单反相机，尼克尔 50mm F1.8 定焦镜头
拍摄数据：光圈：f/5.6，快门速度：1/200 秒，感光度：ISO100

马路上的白色路标因为具有鲜明的符号特征而更容易引起观看兴趣，所以拍摄者同样采用了局部观察的方法，通过取景框对道路上的路标进行局部切割，并在构图上利用标识的对称分布特征形成对称结构，在箭头的指示方向上留出更大面积的留白，来营造协调感，达到既有抽象形象，又有联想空间的表现效果。

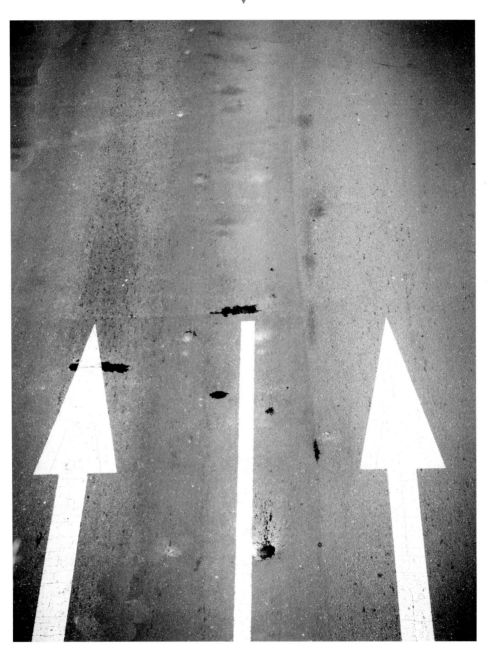

拍摄器材：富士 X100F 数码旁轴相机，富士 23mm F2 定焦镜头
拍摄数据：光圈：f/2.8，快门速度：1/90 秒，感光度：ISO100

3.2　街头摄影八大构图法则

构图是摄影中的基础内容，同时也是核心技术，在拍摄中的每一步，几乎都离不开构图。

在街头摄影中，丰富多样的构图手法可以很方便地帮助初入街头的影友。下面，我们来看一看经常用到的一些构图知识和方法。

1. 明确画面主体

不管是在观察，还是在构图中，首先明确画面的主体，即视觉中心，是摄影构图的第一步。画面中的主体和陪体被明确后，画面的吸引力就可以被初步确立下来，而像画面混乱、主次不分等构图问题，就不再容易产生。那么，如何明确画面的主体并突显主体呢？

（1）确定画面的视觉中心

摄影画面需要营造一个重点、一个中心，这样我们的视觉才能够更集中、更快捷地去辨识它。一幅画面的视觉中心，是指画面中最引人入胜的部分，它本身具有鲜明的趣味性，可以是景物的全部，也可以是景物的局部。通常情况下，它一般都处于画面中的显要位置。一幅画面若没有视觉中心，就会让观者迷惑，不知道画面要表达什么。

因此，在街头游走中，当我们被某处景物吸引准备拍摄时，不妨先问问自己最吸引自己的是什么？该如何使之成为画面的视觉中心？一旦确定了画面的视觉中心，就可以运用各种技术手段去加以表现，使之更加鲜明、生动。

（2）将主体放于画面的显要位置

要想在公众场合让众人关注自己，除了制造动作和响声之外，还要抢占一个显要的位置。摄影构图也一样，我们首先要保证主体在画面中处于一个鲜明、突出的位置。根据黄金分割定律，将主体置于画面的黄金分割点附近，可以营造悦目、舒适的视觉效果。

拍摄器材：尼康 D700 数码单反相机，尼克尔 35mm F2 定焦镜头

拍摄数据：光圈：f/2，快门速度：1/100 秒，感光度：ISO200

近乎处于画面中间位置的黑猫无疑是最吸引人心的主体。而之所以居中又没有呆板感，则是因为拍摄者巧妙利用了小猫的侧面形态和向一侧注目的眼神，将观者的注意力引向画面的左侧，从而调节了画面的视觉重量。

黄金分割定律：黄金比例是一个经典的构图法则。因为它的分割比例最符合我们的视觉美学，所以被广泛运用在摄影构图上。135 相机画幅长和宽的比例基本保持在 2 ： 3，与黄金比例 1 ： 1.618 近似。黄金比例可以用构造矩形图来分析：从一个矩形图内部任意勾勒出一个最大尺寸的正方形，如果剩下的矩形比例与除掉正方形之前的矩形比例一致，那么原先矩形的长和宽比例就刚好为 1 ： 1.618。如果这个矩形是我们的取景框，要进行黄金分割，就必须保证：取景框长边宽的部分 ：窄的部分 ＝ 取景框长边 ：取景框宽边（ab ： bc ＝ ac ： aa'）。

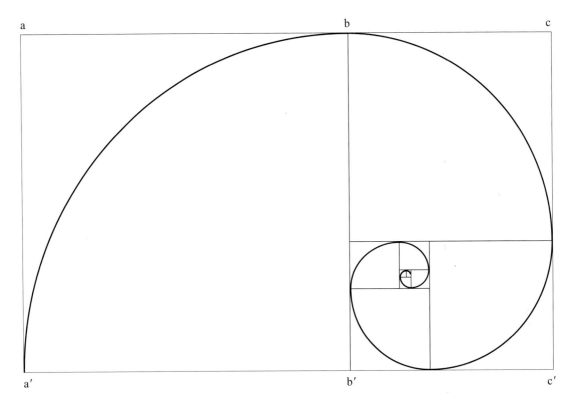

三分法构图：三分法构图是从黄金比例延伸出来的一种构图方法。它是将画面横向和竖向分别分成三等份，横向分割线和竖向分割线相交的四个点就是画面的黄金分割位置。在构图时，只要将拍摄主体安排在这些黄金分割点上，就可以取得悦目、和谐的画面效果。当然，这一规则适用于那些对构图没有太大把握和经验的摄影初学者。如果你已经有了一定的拍摄基础，那么，只要善于灵活运用构图规则，就能获得更独特的画面效果。

画面中的点睛之笔——正要横穿马路的人物，成为彰显摄影师捕捉能力和构图水平的重要元素。如果画面缺少了人物的出现，以空景示人，在视觉上会缺乏生动性，在内容上会缺少引人联想的故事空间。同时，行人被拍摄者巧妙地安排于画面的黄金分割点处，在构图上获得了悦目、和谐的效果。

拍摄器材：索尼 A7 无反数码相机，索尼 24-105mm F4 变焦镜头
拍摄数据：光圈：f/4，快门速度：1/150 秒，感光度：ISO100

有时，也会看到有人把主体置于画面的中间位置，虽然位置显要，但因其上下左右空间呈对称特征，容易给人一种呆板、僵硬的感受。除非主体本身具有对称的结构特征，比如建筑和图案等，或是主体在画面中占据足够大的面积，像一朵充盈整个画面的花卉特写，否则就需要谨慎处理。一般情况下，很少将主体安排在画面的中间位置。

遵守规则虽然不会出错，但是往往难有新意，而创作需要打破规则，讲求应运而生。

对画面显要位置的处理也并不限于遵循黄金分割定律。关于画面显要位置的处理，还有多种选择，要根据具体的现场情况和表现需要来确定主体的画面位置。有时，会将主体安排在画面的边缘，这并不意味着主体会失去视觉中心的地位，恰恰相反，摄影师会通过各种处理手段，如视觉引导线、结构简约化，或通过色彩、明暗、影调等对比，使主体形象鲜明、突出，以确保其视觉中心的地位。

根据拍摄对象自身的结构特征，可以灵活运用构图手段。

拍摄器材：富士 X-PRO2 无反数码相机，富士 23mm F2 定焦镜头

拍摄数据：光圈：f/2.8，快门速度：1/500 秒，感光度：ISO100

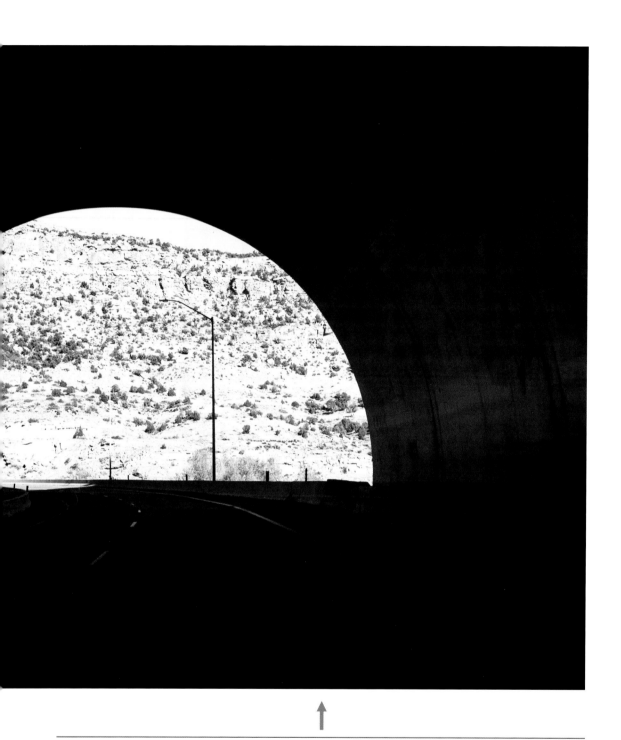

比如上面这张照片中拍摄的隧道，隧道口本身具有鲜明的半圆形结构（左右对称），且隧道内与外的明暗反差很大，所以，拍摄者在构图上将明亮的隧道口居中安排，使画面呈左右对称状态，同时根据隧道口外面的景色亮度曝光，将隧道内景色处理成剪影效果，从而营造出明暗、虚实的强对比效果，凸显画中有画的观看趣味和形式特征。但若留心观察，你会发现半圆形的结构之内，电线杆的构置依然遵循着基本的黄金分割定律，从而调节了因为对称构图可能带来的呆板感。这便是基于拍摄需要，对规则灵活运用的极佳案例。

因为路面雨水的反光，整条道路在环境中看上去明亮异常，而拍摄者在曝光时也有意凸显这一现场的明暗特征——通过对路面测光和曝光，降低周边景色的亮度，增加与路面的明暗对比，而使得蜿蜒曲折的道路形态在深暗的环境衬托下，得以突显。作为画面中最吸引人心的点元素——撑伞的行人则被拍摄者安排在画面顶部的边缘位置，这一有意为之，带来的是更加巧妙的构图和更加饱满的情绪。

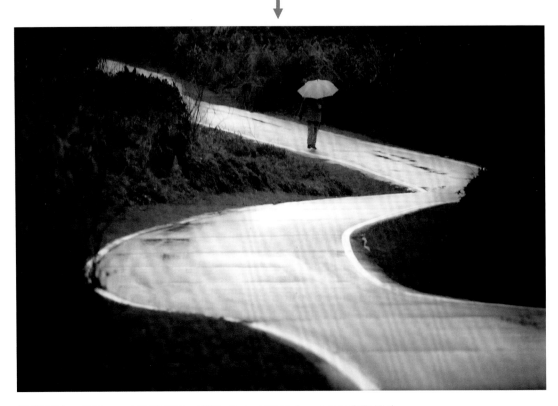

拍摄器材：理光 GR 小数码相机，理光 GR LENS 18.3mm F2.8 定焦镜头

拍摄数据：光圈：f/2.8，快门速度：1/100 秒，感光度：ISO100

（3）处理好陪体的衬托作用

画面中的陪体是相对于主体而言的。陪体，顾名思义，就是在画面中起陪衬作用的物体和元素。它是为了使主体更加突出，使画面结构更加均衡和富有联系，甚至是加强画面趣味而存在的。通常，在一幅画面中，主体周围都存在一些别的景物元素，这些元素就可以被当成陪体来加以运用。只是在处理主体和陪体之间的关系时，要避免陪体喧宾夺主。

陪体在画面中的特点：

①相对于主体的显要性，其在画面中多处于次要位置。

②相对于主体的色彩和亮度，其多趋于灰暗和隐蔽。

③相对于主体强烈的动态，其多偏向静止或者缓和。

④相对于主体的结构，其多呈简约和缺少特色。

⑤相对于主体的面积，其多显得微小和偏僻。

⑥性对于主体的易识别性，其形貌特征多弱化。

从高处使用长焦镜头拍摄的这一处狭窄街巷，在前景的半遮半掩中，总有一种秘密的窥探之情。在这一氛围之下，主体人物和不远处的小猫，在拍摄者决定性的捕捉之下，可谓组合得恰到好处。小猫作为陪体元素，它的出现，不仅让街巷充满了活力，更与人物相互映衬，在增加视觉趣味的同时，也拓宽了画面的联想空间。

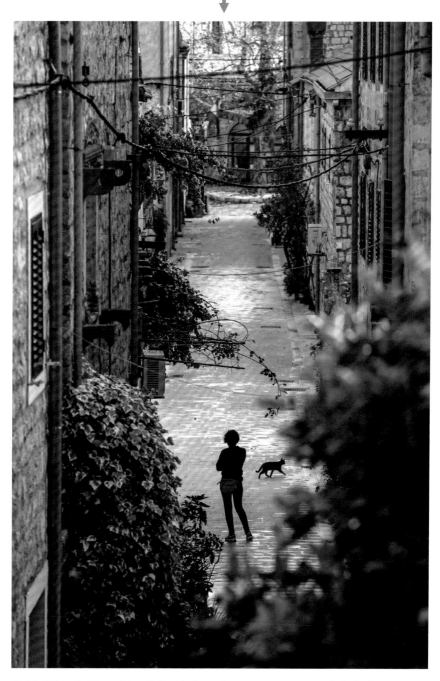

拍摄器材：索尼 A7 Ⅱ 无反数码相机，索尼 70-200mm F2.8 变焦镜头
拍摄数据：光圈：f/5.6，快门速度：1/140 秒，感光度：ISO100

在下面这张照片中，拍摄者对主体与陪体的处理方式值得借鉴。画面右上角正在上行的一对人物无疑是画面的主体元素（其形象更具辨识度，黑色的服饰与白色的背景更具对比性，使两者看上去更加醒目），而左下边缘正在下行的一对人物则充当了陪体（叠加在一起的人物形象感变弱，且浅色服饰的人物与白色背景的对比度降低，这些特征都减弱了两者的吸引力），与主体在画面中呈对角线式的呼应和映衬，让画面看上去均衡而有趣。同时，曲折的阶梯线条与大面积的留白墙壁，都让画面向极简性的构图效果靠近。

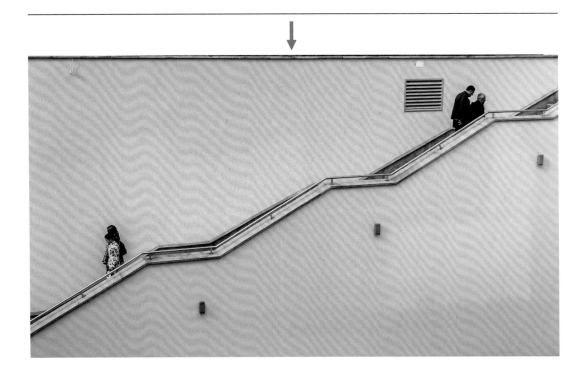

拍摄器材：富士 X100F 数码旁轴相机，富士 23mm F2 定焦镜头

拍摄数据：光圈：f/2.8，快门速度：1/200 秒，感光度：ISO100，后期裁剪成宽画幅

（4）明确取景范围

摄影师发现感兴趣的主体后，要确定画面的取景范围，以便在有限的范围内更有效地完成构图。而后便是一个取舍的过程，即在取景范围内保留对主体表达有益的元素，剔除杂乱无关的元素。摄影是一个不断做"减法"的过程，这一点与绘画截然相反。绘画需要在空白的画布上一笔笔地涂抹笔墨，做的是"加法"。摄影则是在构图中不断舍弃无关的元素，做的是"减法"。摄影师在确定取景范围后，通过做"减法"，不断舍弃多余的元素，突出重点表达的元素，从而达到确立并强化视觉中心的目的。

二次构图：我们把照片的后期裁切称为"第二次构图"。二次构图是在已有照片的"取景范围"内进行重新取景的过程。这也可能是摄影中最具诱惑力的事情，因为我们可以大刀阔斧地对拍摄的景物进行横裁竖切，尽量不留痕迹地完成第二次构图。裁切时，需要选择一个裁切点，尤其是对于连绵不断的画面元素，如斑马的身躯、河流、墙壁等，是将裁切点处理成出口，还是入口，则要仔细考虑。比如一处山坡，我们是沿上坡裁切还是沿下坡裁切呢？通常，我们是按下坡裁切的。

面对元素复杂的拍摄场景，如何取舍就要更加谨慎。我们往往会在观察中先确定吸引我们兴趣的元素（视觉中心），而后再去确定合适的取景范围，以映衬和凸显视觉中心。

近乎杂乱无章的物体被堆在一处，尽管如此，依然可以看到画面的重点——前景中的马鞍和彩色的编织垫，它们在虚化的背景和呈透视状态的车厢结构构成的空间环境下，被凸显，并变得真实。

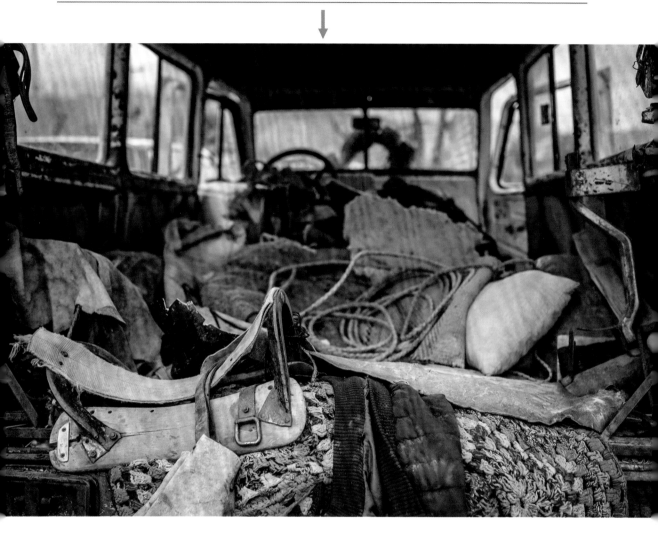

拍摄器材：佳能 EOS 90D 数码单反相机，佳能 EOS 50mm F1.8 定焦镜头
拍摄数据：光圈：f/1.8，快门速度：1/180 秒，感光度：ISO100

拍摄器材：无人机拍摄

拍摄数据：光圈：f/4，快门速度：1/300 秒，感光度：ISO100

空中拍摄的视角，在街拍中其实并不多见。不过，在空中拍摄却因为距离的夸张，而让地面景物变得更加平面化和抽象化——点、线与面的特征更加鲜明起来。

图中的墙壁变成了线条分割画面，取景框的裁切与线条围合成新结构，而倒在地上的大树则以不规则的图形状态吸引了人的注意力，并彰显着画面背后故事的线索，吸引观者去解读。

（5）靠近一点

当我们靠近被摄体拍摄时，被摄体往往会感到紧张和不安，而且有一种被侵犯的感觉，而靠近拍摄所得的影像也同样会给观者带来这种紧张的体验。拍摄距离越近，就意味着"安全距离"被压缩，这种感受往往让人印象深刻。所以，靠近主体拍摄，让其充满画面，你会发现它变得与众不同，而且有一种视觉震撼的效果。当然，这需要你在街头足够自信，而且能做到悄无声息地迅速靠近完成拍摄。如果拍摄对象发现了你，你最好报之以微笑。

此外，当你靠近拍摄时，拍摄目标会变得更加明确，这也有利于你尽快抓住视觉主体进行构图。靠近拍摄可以将景物的局部和细节放到一个更突出的角度进行呈现。因此，需要把握画面形式与内容的有效统一，即需要为画面构建生动的内部结构，并确保其具有丰富的细节。在许多情况下，我们可能只关注了画面的内容，却没有花心思去构建一个强有力的结构，从而削弱了画面的表现力。

从背后靠近女孩拍摄，既可以避免被注意，也可以更加近距离拍摄到感兴趣的画面。这一方法在街拍中屡试不爽。当然，前提是拍摄对象的背影有着足够的表现力和兴趣点。

像这幅画面中的年轻女孩，其身背的符号——五彩的条纹、裸露出的后背、五角星的围巾和金黄色的头发，都具有强烈的暗示和代表性。

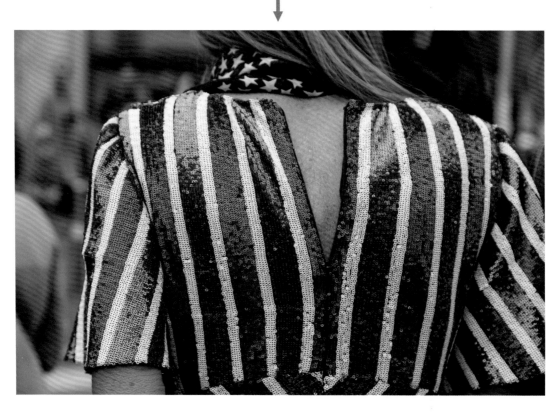

拍摄器材：徕卡 Q 数码相机，徕卡 28mm F1.7 定焦镜头

拍摄数据：光圈：f/1.7，快门速度：1/200 秒，感光度：ISO100

靠近拍摄，选取景物的局部，敢于用取景框去割裂和重构拍摄对象，将会帮助你获取到更加独特和吸引人心的画面，正如下面这张照片一样。

拍摄器材：徕卡 Q 数码相机，徕卡 28mm F1.7 定焦镜头

拍摄数据：光圈：f/5.6，快门速度：1/300 秒，感光度：ISO100

（6）突显色彩

在街拍时，若我们使用彩色拍摄，那么对色彩的发现和处理就成为重要的对象。从一定意义上来说，我们面前的世界正因为色彩的不同而变化万千。色彩的变化产生对比，有的被突出，有的被减弱。在构图中，将主体与突显的色彩相结合，是表现主体的一种有效手段。其中，我们再通过色彩的明度、饱和度以及色相上的对比等来突出主体。

要使色彩对比显得更加生动，还要考虑拍摄角度、照明光线等要素。尤其是光照，不同的光照条件对于色彩会产生显著影响。散射光使色彩显得柔和，而在暗淡的光线之下，色彩也会显得暗淡；强烈的直射光使色彩显得更加明亮、饱和；相较于侧光，顺光更能表现色彩的亮度和饱和度。

夜幕降临之时，街头商家五彩的霓虹灯招牌亮起，此时是彩色街拍的好时刻。不同光线产生的丰富色彩往往颇具情绪感和感染力。为了增加色彩的饱和度，适当曝光不足是我们的常用之法。

在下面这张照片中，为了更加凸显广告招牌的色彩感，减少了曝光量，这样天空和建筑都会变得更加深沉，霓虹灯的色彩也更加饱和，夜幕初降时的氛围感愈加浓郁起来。

拍摄器材：尼康 D700 数码单反相机，尼克尔 24-70mm F2.8 变焦镜头

拍摄数据：光圈：f/2.8，快门速度：1/120 秒，感光度：ISO200

光可以突显色彩，也可以改变色彩。在街头拍摄时，明亮的太阳光在顺光位或侧光位之下，可以更加突显出景物的色彩，使色彩变得明亮和艳丽。

前侧光之下的红色看上去格外艳丽，而建筑投在路面上的深重阴影，产生的消色调效果，也进一步起到了对比和衬托的作用，让红色变得更加富有吸引力。

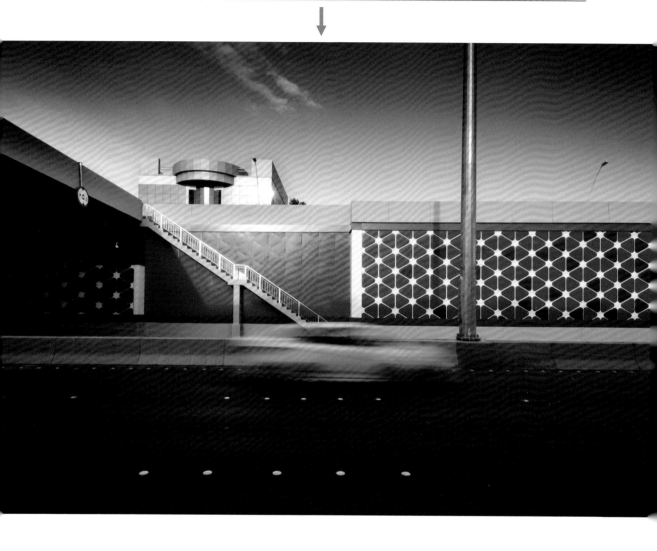

拍摄器材：富士 X100F 数码旁轴相机，富士 23mm F2 定焦镜头
拍摄数据：光圈：f/2.8，快门速度：1/400 秒，感光度：ISO100

何为消色？

　　消色是指白色、黑色，以及从白到黑的一系列中性灰色，它们只有亮度的差别，没有色调和饱和度的特征。当将消色与其他色彩结合使用时，消色可以对其他色彩起到良好的协调和衬托效果，是摄影师经常使用的一种协调色和衬托色。

2. 简洁

简洁是摄影构图遵循的基本原则。许多初入街头摄影的影友往往忽略了画面简洁的处理，将景物不加选择地都纳入到画面之中，以致看上去主次不分，混乱不堪。那么，简洁画面的方法有哪些呢？下面我们总结一下：

（1）在取景时明确画面主体，以主体为中心做"减法"。

（2）简化背景。通过变换拍摄角度、虚化背景等方式来使背景变得简洁。

（3）营造画面的节奏感。通过对画面元素的合理安排，明暗层次的有序排布，使之形成节奏感，或产生内在的视觉韵律。

（4）营造画面的层次感。通过对前景、中景和背景的合理控制，以及影调明暗上的层次衬托等，使画面产生分明的层次关系。

（5）合理控制景深范围，虚化杂乱的元素，简洁画面。

（6）营造简洁的画面形式。如通过几何结构、线结构、对称结构、框式结构等来形成简约有力的画面。

（7）营造极简风格。

当我们在画面中寻求极简构图时，就意味着我们对画面中的元素进行苛刻的取舍，以"少即是多"的理念最大限度地减少元素的量，并对有限的内容进行精巧的构图，使画面呈现极简意境。

要营造极简画面，首先要在观察中寻找具备极简条件的拍摄对象和环境。通常要具备两个方面，一是被摄对象鲜明而突出，二是主体周围有"空旷"的背景或环境。

被摄对象鲜明突出，意味着其周围没有杂乱的景物干扰，更重要的是被摄对象本身要足够有趣，具备有吸引人注意力的元素存在，如独特的形态、醒目的色彩、美丽的图案、简约的结构、有趣的反差等。极简的目的是"简约而不简单"，如果只是为了追求简化的形式，而忽视了主体的表现力，那么，画面就会丧失内容的吸引力而变得平淡无奇。因此，在极简的观察中寻找有趣的对象，是摄影师首要的任务。

极简画面中往往会有大面积的留白处理，而"空旷"的环境或背景则可以为画面留白提供条件。

（8）留白处理。留白在画面表现中通常有两大功能，一是简洁画面，二是营造意境。在画面中留白，体现的是一种"无声胜有声"的美学意境。留白的简约能力显而易见，而其意境表现则会因留白的多少而呈现不同的特质——或写实，或写意。在一幅画面中，当留白的面积大于实物面积时，画面的意境会向写意倾斜，反之则会向写实倾斜。所以，我们可以根据主题的表现需要选择不同的画面留白量。

就留白的内容来讲，它可以是一切不具实指的空白，也可以是在画面中呈现单调的或规律的色块、图案、平面等，如明净的天空、平整的地面、白色的墙壁、平静的水面等。

在主体与留白的处理中，我们需要巧妙地运用各种对比关系，如明与暗、虚与实、深与浅、大与小、冷与暖等来使主体和画面看上去更加生动有趣，富有意境。比如说大小对比，留白可以与主体在面积比例上形成反差，大面积的留白反衬较小的主体，使观者可以在对比中感受空间场景的意境，营造素净幽深的空间氛围。

将天空作为背景，是简洁画面的良好角度。因为天空本身元素相对单一，却有相对统一的色调，可以对主体起到很好的衬托作用。

像下面这幅照片中的灰色天空，不仅渲染出了天气氛围，更将黄色的路灯有效地凸显了出来。

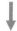

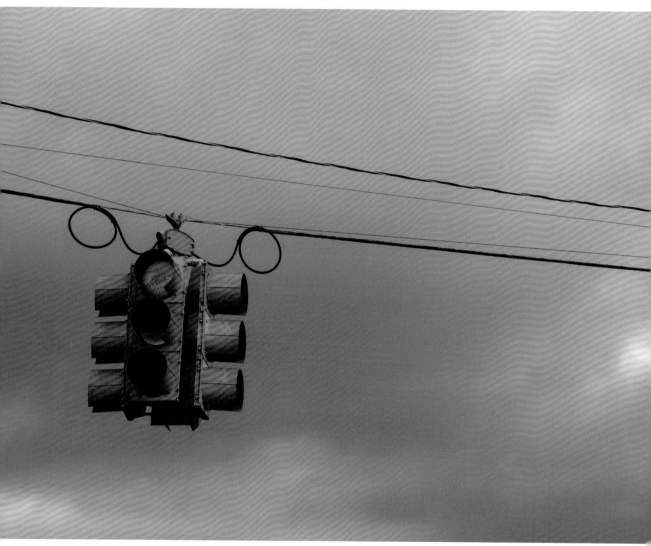

拍摄器材：富士 X-T3 无反数码相机，富士 XF 16-80mm F4 变焦镜头

拍摄数据：光圈：f/4，快门速度：1/120 秒，感光度：ISO100

经验之谈：做好减法

简洁画面的过程就是一个做减法的过程。要做好减法，首先要明确画面的视觉中心（主体），而后以主体为中心，对其周围的元素做适宜的删减处理，从而达到主体突出、画面简洁的效果。

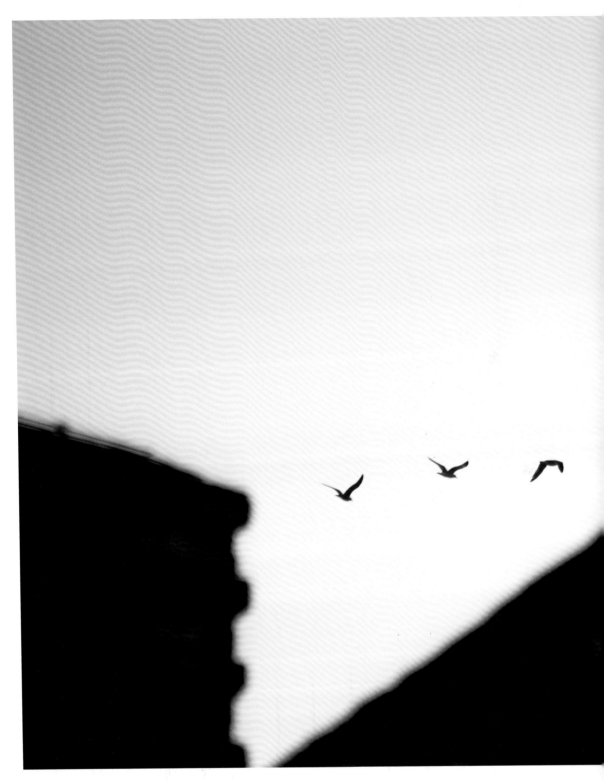

拍摄器材：佳能 EOS 650D 数码单反相机，佳能 EOS 18-135mm F2 变焦镜头

拍摄数据：光圈：f/2.8，快门速度：1/350 秒，感光度：ISO100

拍摄者巧妙的拍摄角度，促使这幅画面具有了简约的形式和突出的主体。形式来自深色建筑的局部与明亮天空的反差形成的线面结构，而主体则是具有排列节奏的飞鸟，它的趣味性在于摄影师瞬间捕捉中所呈现出的生动形态和恰到好处的位置安排。

不同形态、高低错落的广告牌在画面中呈现出一定的排布节奏，这是画面主要的趣味点。背景中的建筑在空间的过渡中表现出明与暗的层次感，它在垂直线条的排布和明暗相衬上，与广告牌做到了恰到好处的结合，实现了画面的简洁感和巧妙性。当然，蓝色调的天空作为留白元素，起到了很好的氛围渲染和衬托效果。

拍摄器材：尼康 D3 数码单反相机，尼克尔 24-70mm F2.8 变焦镜头

拍摄数据：光圈：f/5.6，快门速度：1/200 秒，感光度：ISO100，后期二次构图

在街头尝试寻找景物之间的相似性和规律性，如在结构元素、明暗、色彩等方面，并通过合理的拍摄角度和巧妙的构图形式，将这种景物间的联系性生动地表现出来，就可以获得美妙的节奏感，从而为画面带来较强的表现趣味和美感特征。

除了天空，地面也具有独特的简洁能力，比如干净的水泥地面、柏油马路、广场、操场等，它们因为其平整、元素单一等特征而更便于我们去做留白处理。当然，除了地面大场景的构图，也可以从地面的局部中发现一些趣味。

比如下面这张照片，水面倒影形成的第二空间，表现出了生动的景象，它被拍摄者清晰聚焦，而地面却被作为留白元素有意虚化，由此形成的对比趣味增添了画面的情趣。

拍摄器材：苹果手机

拍摄数据：光圈：f/4，快门速度：1/200 秒，感光度：ISO100

3. 对比

对比是指将两种不同的事物，或两种存在差异的形式进行相互对照、比较，以此突出一种形象，强化一种效果，帮助摄影者表达主题，增强画面的感染力。

在街头摄影中，对比是街头摄影师常用的表现手法。对比可分为内容上的对比和形式上的对比。内容上的对比，如新与旧、美与丑、先进与落后等；形式上的对比，如形体对比、色彩对比、明暗对比、大小对比、疏密对比、虚实对比、远近对比等。下面来看一看在街拍中经常被运用的一些对比手法。

（1）明暗对比

明与暗是摄影画面中常用的一种对比关系。明暗对比是指利用景物明暗的差异进行对比的一种表现手法。光线可以产生明暗，景物自身也具有影调的深浅明暗关系，摄影师在用光和处理景物影调时，需要明确主体地位，寻求明暗对比，以此表现画面的节奏、韵律，或营造硬反差、软反差，或展现高调、低调等不同视觉效果。

摄影是平面造型艺术，利用明暗对比，就可以在平面上表现出景物的立体感，还有利于在画面中展现各种影调效果。如强烈的明暗反差（强烈的直射光照明）可以形成硬调，柔和的明暗反差（柔和的散射光照明）可以形成软调。如果将明亮的景物放在一起，尽量消除景物的阴影，使明色多于暗色，则会使画面形成亮调。若将暗的景物放在一起，使暗色多于亮色，则会使画面形成暗调。若将不同明暗影调的景物放在一起，就会产生丰富的明暗对比，若按一定的规律重复，还会形成节奏感。

明暗对比常用的手法是以明衬暗，或以暗衬明。比如以暗背景衬托亮主体，或是在景物的局部细节中巧妙安排明暗对比，使景物富有层次变化，这在使用侧光刻画景物表面的质感和纹理时，较为常见。

拍摄器材：佳能 EOS 5D Mark Ⅳ 数码单反相机，佳能 EOS 24-70mm F2.8 变焦镜头

拍摄数据：光圈：f/5.6，快门速度：1/280秒，感光度：ISO100

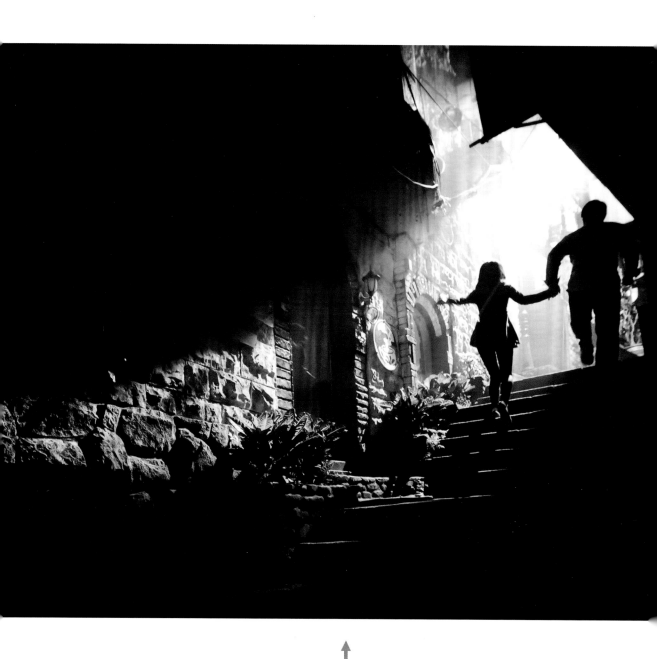

↑

在街头小巷中，时常会发现一些阳光穿透建筑的空隙斜射而下，明亮的光柱让周边景色都变得黯淡起来。正如上面这张照片中，金色的阳光刺破黑暗照射进巷内，一对年轻人向光而动，他们手牵着手的生动情态在逆光的勾勒下，鲜明动人。

从照片中，对明暗关系可以做出以下分析：①明暗反差较大，属于硬调；②以亮衬暗，凸显人物；③暗部多于亮部，倾向于低调氛围。

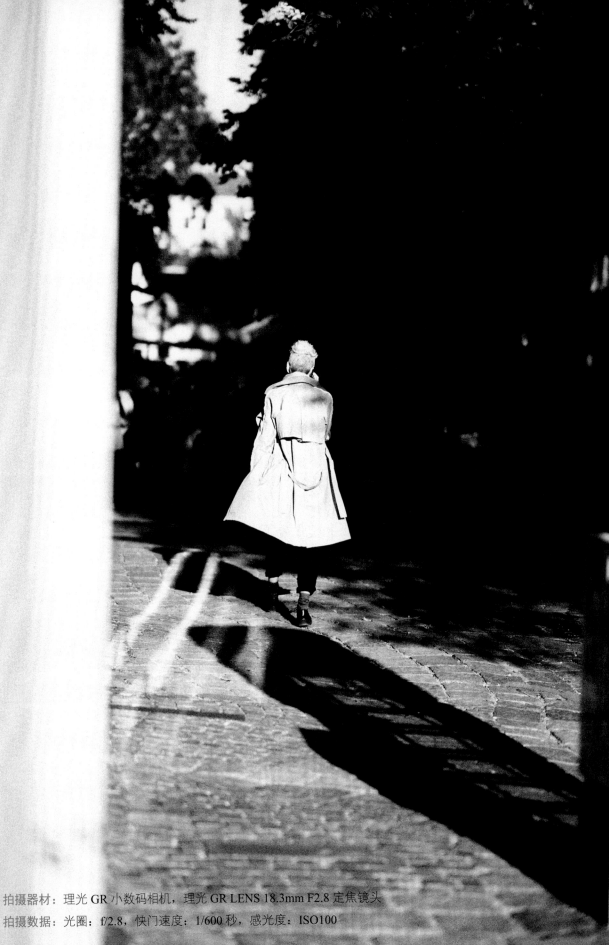

拍摄器材：理光 GR 小数码相机，理光 GR LENS 18.3mm F2.8 定焦镜头

拍摄数据：光圈：f/2.8，快门速度：1/600 秒，感光度：ISO100

（2）冷暖对比

在摄影构图中，色彩的冷暖是对冷色和暖色的总称。光谱色中的红、橙、黄等色，有着热烈、温暖、凸进的感觉，我们称之为暖色；青、蓝、紫等色，有着深沉、寒冷、退缩的感觉，我们称之为冷色。色彩的冷暖变化在烘托主题、渲染气氛和营造意境等方面有着重要作用。

色温会使光线产生冷暖，当我们使用高色温值在低色温的光线条件下拍摄，会产生暖色调效果；而使用低色温值在高色温的光线条件下拍摄，则会产生冷色调效果。

当我们把冷色调的景物和暖色调的景物并置在画面中，则会产生暖色调向前冲、冷色调往后退的运动感，这种色彩的进退感是"热胀冷缩"在颜色视觉上的反映。在构图中，利用冷暖对比可以有效突出不同景物间的距离感，使画面更具戏剧效果。

此外，色彩的冷暖具有相对性，尤其是混合色。要判断它们的冷暖感觉，要看具体的色彩环境和光线情况。例如橘红色，若看成是偏黄的红，则暖意降低；若看成是偏红的黄，则暖意升高。一般情况下，明度高的色彩看上去较冷，明度低的色彩则显得较暖，而周围环境的色彩也会对主体色彩的冷暖感产生影响。

在清晨或者傍晚拍摄日出或日落时的街道，就要面临处理太阳光和天空光不同色温的问题。因为早、晚的太阳光色温偏低，多呈现出橙黄或橙红的暖色，而天空光的色温偏高，多呈现出蓝色。所以这中间就会出现色调的掌控，以及冷暖对比的处理。

这张照片则展示了前侧光条件下的明暗关系。处于阳光之下的人物背影在深暗的阴影环境衬托下，明亮突出，前景的不规则切割，与人物在空间上形成透视和层次关系，增加了画面的现场感。

从照片中，对明暗关系可以做出以下分析：①明暗反差较大，属于硬调；②以暗衬亮，凸显人物；③亮部多于暗部，倾向于亮调氛围。

在这张照片中，日落时分的街道已经被天空光所笼罩，所以拍摄者更加强调了天空光的冷色调效果（减少曝光量，降低色温值），并使之统一画面，而作为暖色的太阳、晚霞，以及车灯，则在冷色调的画面中起到了对比和点缀氛围的作用，尤其是被重点突出的太阳，达到了精彩的表现效果。

拍摄器材：索尼 A7 Ⅱ 无反数码相机，索尼 70-200mm F2.8 变焦镜头

拍摄数据：光圈：f/6.3，快门速度：1/120 秒，感光度：ISO100

同样的日落时分，同样是天空光主导照明的时刻，蓝色调还是统一画面。不同的是，拍摄者独具匠心的观察和巧妙的取景——窗户内的暖色灯光，以及因为观察角度而反射落日余晖的玻璃，都在蓝色调的楼体对比下，得以凸显和趣味化，而这种光线趣味，以及结构特征，在拍摄者的局部构图中，得到了淋漓尽致的表现。

拍摄器材：索尼 A7 Ⅱ 无反数码相机，索尼 70-200mm F2.8 变焦镜头
拍摄数据：光圈：f/2.8，快门速度：1/320 秒，感光度：ISO100

（3）大小对比

大小对比主要是运用景物在画面中所占的面积大小来进行对比和协调的一种表现手法。在画面上，物体体积的大小是相对的，只有在大小体积同时存在的情况下才可以进行比较。摄影师在拍摄时可以调整物体的远近距离，或使用广角镜头改变物体的大小尺寸，并通过夸大形象的方法突出主体。还可以有意识地选择已知尺寸的物体作为观者测量的依据，比如人物、自行车等，在这些人们熟悉的物体对比下，观者自然会对主体大小做出准确判断。

在构图中，大小景物的有效配置有助于画面形成节奏感和秩序感，突出画面主体。如果是大小不同的景物处在同一水平线上，则容易出现大的一边视觉感过重，小的一边视觉感过轻，画面看上去不均衡的情况。此时，可以将小的一边空间留大，或者增加小物体的数量，以便在视觉上保持均衡。

　　运用物体的大小对比可以强化画面的透视关系。在实际生活中，对距离的判断主要是根据远近物体的大小不同来预知的。比如湖边排列的小船，尽管经验告诉我们，这些小船在大小体积上是基本相同的，但是近景中的小船在视觉上却比远的那条船更大，这样小船在空间上的大小递减就清楚地表明了它们之间的距离关系。即使画面中被摄体自身的大小尺寸相差很大，但其比例关系仍能明显地反映出空间深度感。例如，前景中的花朵尽管看上去比远景中的树木大很多，但是生活经验会纠正这种视觉感受，我们不会认为花朵真的会比树木大，明白只是背景中的树木距离花朵和相机很远。

　　不管是在街道，还是公园，经常会发现许多晨练者，他们沐浴在清晨的阳光之下，行走在建筑、绿树之间。如果尝试通过远距离、大场景来表现他们，就会发现人物与环境之间存在的大小对比关系。其中的生动性在于如何恰当地捕捉拍摄时机，以及合理取景和构图，正如这张照片一样。

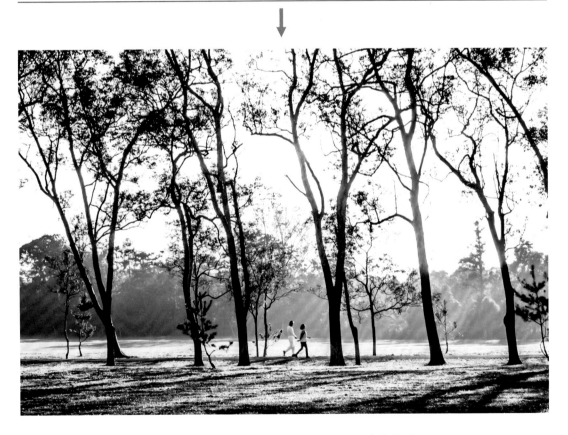

拍摄器材：佳能 EOS 5D 数码单反相机，佳能 EOS 24-70mm F2.8 变焦镜头
拍摄数据：光圈：f/2.8，快门速度：1/500 秒，感光度：ISO100

许多街头摄影师习惯使用广角镜头，主要原因是它的视角大，以及对透视的夸张能力——靠近镜头的景物会被夸张放大，远离镜头的景物则会被疏远缩小，这会让景物间的大小对比效果变得更具戏剧化。

下面照片中的花朵在广角镜头的夸张下，看上去比背景中的人物还要巨大，这一视角给画面带来了较强的视觉吸引力和空间氛围。

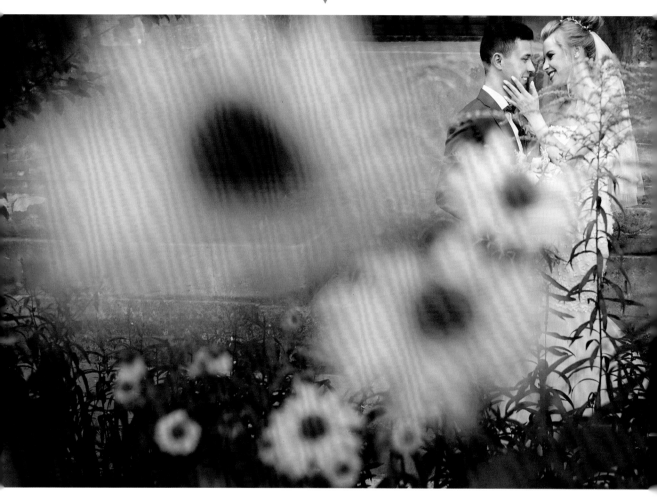

拍摄器材：尼康 D800 数码单反相机，尼克尔 35mm F1.4 定焦镜头
拍摄数据：光圈：f/1.4，快门速度：1/200 秒，感光度：ISO100

经验之谈：运用透视

　　透视是我们强化画面空间距离感的常用手段，也常被用于街拍之中。尤其是当采用广角的焦距端拍摄时，这种距离感会因为广角的透视夸张效果而被强化，也让画面看上去更具视觉冲击力。

（4）疏密对比

疏与密是指画面内的视觉元素，如点、线、面等的一种密度分布状态。这在绘画中早有运用，如国画在构图中所追求的"疏可跑马、密不透风"的效果，就是一种典型的疏密对比手法。在摄影构图中，疏密对比指的是空白与实体对象在画面中所占面积大小所形成的疏密关系。当画面空白处较多时，实体对象所占的面积就较少，布局会显得疏朗，画面看上去显得空旷、松散、轻盈、淡雅；当画面空白处较少时，实体对象所占的面积就较多，布局显得紧密，画面看上去显得紧迫、拥挤、急促、浓重。

此外，疏密对比能够简化画面，形成秩序感。通过疏密对比的处理，可以化零散为整体，将无序变有序。所谓疏而不散，密而不乱，张弛有度，均衡有序，是疏密构图的精髓所在。疏不是隔离，密不是无序，疏中有密，密中有疏，疏与密具有某种内在的联系，才是一种成功的构图方式。

下面这张照片的疏密安排在于线的分布。两处树木，一多一少，一密一疏，被拍摄者在画面中左右均衡安置，形成视觉上的协调感。同时，两处树木本身粗细不一和形态各异的变化，则为树木带来形象上的生动性。而人工设计的背景和其金属质感的表面，与树木的自然形态和生命特征形成的反差，带给观者一定的联想空间。

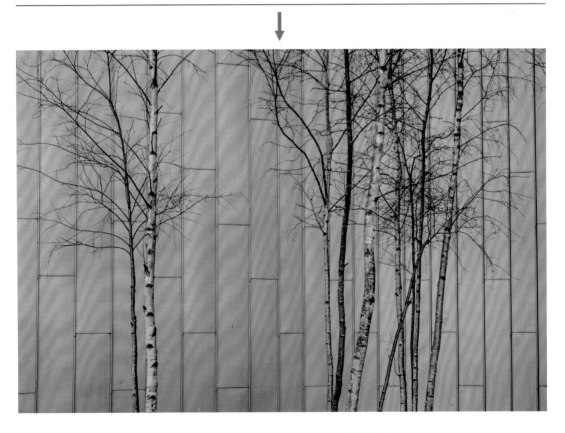

拍摄器材：尼康 D800 数码单反相机，尼克尔 70-200mm F2.8 变焦镜头

拍摄数据：光圈：f/2.8，快门速度：1/260 秒，感光度：ISO100

拍摄一片树木，林立的枝干看上去或形体单调，或错综复杂，或层层叠叠，毫无秩序。此时若对树木进行归纳处理，选择合适的拍摄角度使树木的形体富有变化，并在画面中形成疏与密的有机分布，给人一种节奏感和舒适感，便是一次成功的构图。

这张照片中的疏密安排在于点的分布。前景中的鸽子与背景中的鸽子在数量和密度上产生疏密对比，同时受到水槽边缘两条线的分割和引导，使其疏密结构呈现出层次感和排列效果，增加了画面的形式感和吸引力。而对于鸽子而言，前景中的两只因为其相似的姿态和清晰的形象，而更具表现力，成为画面的视觉中心。

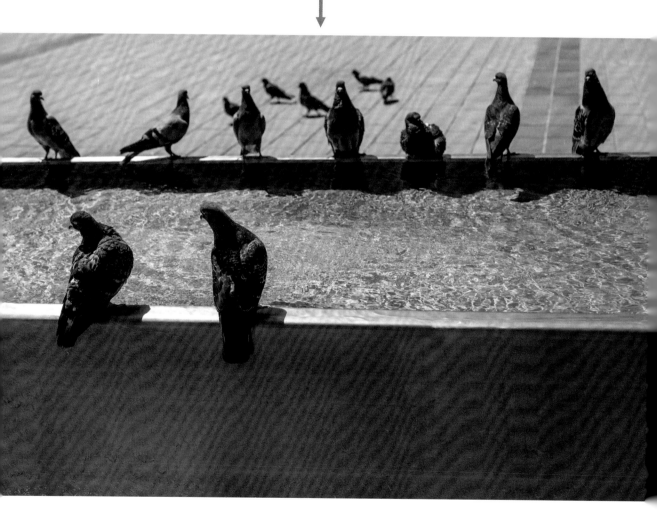

拍摄器材：理光 GR 小数码相机，理光 GR LENS 18.3mm F2.8 定焦镜头
拍摄数据：光圈：f/2.8，快门速度：1/500 秒，感光度：ISO100

（5）虚实对比

实是指画面中影像清晰的部分，虚则多指画面中影像模糊的部分。在构图中，往往会使主体清晰，将陪体、背景等虚化，通过影像的虚实对比突出主体，渲染氛围，表现主题。虚实对比讲究虚中有实、实中有虚、虚实结合的效果。在确定了画面的主体后，要着重处理画面中的虚化部分，以衬托清晰的主体。

营造"虚实"的手法有多种，比如运用景深，或利用薄雾、烟云等天气条件，抑或通过快门速度，对景物高速凝固或低速虚化，或通过调节镜头光圈大小、拍摄距离的远近和焦距的长短对虚实效果产生影响。再比如在街头拍摄时，可以使用追随拍摄的方法，使动体清晰，背景模糊，以虚衬实，夸张动感；也可以使用较慢的快门速度虚化主体，使背景清晰，动静相衬，夸张运动体动态。同时，因为人眼的虚实感还会带来对空间距离的认知，虚实感越强的画面，其空间深度感也会越强。

经验之谈：街头的追随拍摄法

我们有时候在街头会遇到这样的情景，一些让我们倍感兴趣或吸引人心的对象从身边掠过，比如一对骑自行车的父女或打扮靓丽的女孩，我们会禁不住追着对象多看两眼。此时，若用相机追随对象快速拍摄，往往可以获得生动的画面。

拍摄者用镜头追随这对骑自行车的父女拍摄，因为采用了较低的快门速度，父女周边的环境被强烈虚化，人物本身也具有了一定的虚化现象，从而为画面营造出了一种强烈的动感氛围。但形态相对明晰的人物与完全虚化的环境相比，还是以"实"的特征营造出了鲜明的虚实对比效果。

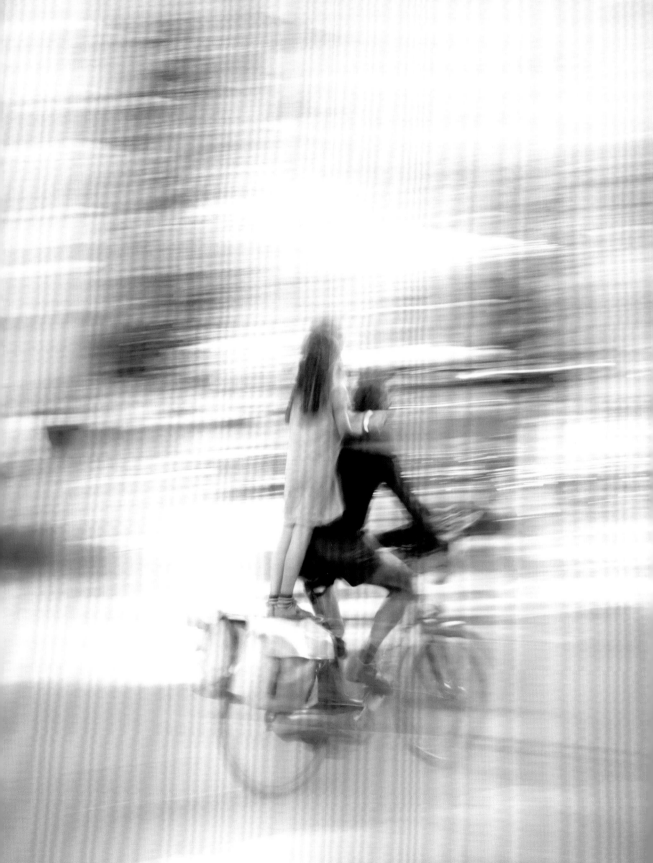

拍摄器材：佳能 EOS 5D Mark Ⅱ 数码单反相机，佳能 EOS 24-70mm F2.8 变焦镜头

拍摄数据：光圈：f/2.8，快门速度：1/90 秒，感光度：ISO100

站在城市的高处俯拍城市的大场景，是街拍当中经常会去寻找的角度。

在这张照片中，拍摄者选择以逆光角度居高拍摄，居中的马路分割画面，并带来鲜明的线性透视效果，同时因为雾气的作用，营造出前景清晰、背景虚糊的虚实对比效果（大气透视），进一步增加了画面的空间感，加之逆光之下所产生的光感氛围，可以说达到了良好的表现效果。

拍摄器材：尼康 D7000 数码单反相机，尼克尔 24-120mm F4 变焦镜头

拍摄数据：光圈：f/8，快门速度：1/240 秒，感光度：ISO200

关于大气透视：大气透视是大气中的光因为水蒸气和灰尘等发生散射和折射，变得散乱而形成的透视。正因为光在大气中变得散乱，使得远处的事物或者地形变得迷糊不清晰，也就是通常所说的薄雾天气，这种天气下所形成的近处清晰、远处模糊的视觉效果，正是需要很好利用的一种控制空间深度的方法。表现大气透视时，最好是使用广角镜头在直射光下拍摄，如此可保证近处景物质感十足，画面不会过于灰暗。一般早上的雾霾或者傍晚的薄雾是运用大气透视较好的天气条件。

通过控制景深来营造虚实对比效果，是最常用的技术手段。但使用大光圈，且近距离聚焦拍摄对象，尤其是再使用中长焦镜头时，就可以得到对比非常强烈的虚实效果。

在这张照片中，即使拍摄者使用了广角镜头拍摄，但较大的光圈和较近的聚焦依然为画面带来了鲜明的虚实反差——清晰的水珠与背景中被模糊了的建筑，分别在质感和色彩上发挥了其最具感染力的效果。

拍摄器材：富士 X100F 数码旁轴相机，富士 23mm F2 定焦镜头
拍摄数据：光圈：f/2.8，快门速度：1/350 秒，感光度：ISO100

（6）色彩对比

在街头的彩色摄影中，通常将色彩进行对比和协调，利用色彩的色相、明度和饱和度等特性来彼此衬托，以实现突出主体，营造视觉趣味的目的。色彩的对比可以是强烈的，也可以是柔和的。比如将色彩反差大的景物放在一起，会产生强烈的对比效果；将色彩反差小的景物放在一起，对比效果就会显得柔和。我们可以在大面积的同类色中安排对比色来活跃画面，也可以运用如红与绿等互补色来形成强烈的对比效果。

色彩的对比形式有多种，可粗略分为互补色对比、同类色对比、中性色对比、和谐色对比等。

①互补色对比

互补色的色彩属性迥异，如红与绿、黄与紫、橙与蓝等，其对比性很强，容易使画面产生冲突感，需要在色彩布局中有意协调，如加用黑、白、灰等协调色进行协调，或改变对比色的面积大小，或降低对比色的纯度等，使对比淡化。

②同类色对比

同类色是同一属性色彩在明度上有所差异，比如绿色中的橄榄绿、中绿、浅绿等，就都属于同类色。同类色对比柔和，能营造柔和、平静的画面意境，但也易导致刻板、单调的画面效果。因此，在色彩表现中要运用其他元素作适当的丰富和调节。

③中性色对比

绿色是一种中性色，是自然界普遍存在的色彩，大面积绿色会对画面色调产生影响，比如绿树下的景物容易偏向绿色。此外，大面积绿色容易产生单调的画面效果，要想打破其单一性，可运用不同的光线和其他色彩丰富画面。

④和谐色对比

在色盘中，相邻的色彩是和谐的，如红色与橙色、橙色与黄色、黄色与绿色等，但如果相邻色都很艳丽，它们之间也会相互冲突，如红橙色与明亮的品红色。在画面布局中，要知晓色彩的对比和协调关系，分清主次，剔除破坏画面基调的色彩，并在对比中寻求和谐的秩序感。

拍摄器材：尼康 D850 数码单反相机，
尼克尔 50mm F1.4 定焦镜头
拍摄数据：光圈：f/5.6，快门速度：
1/100 秒，感光度：ISO100

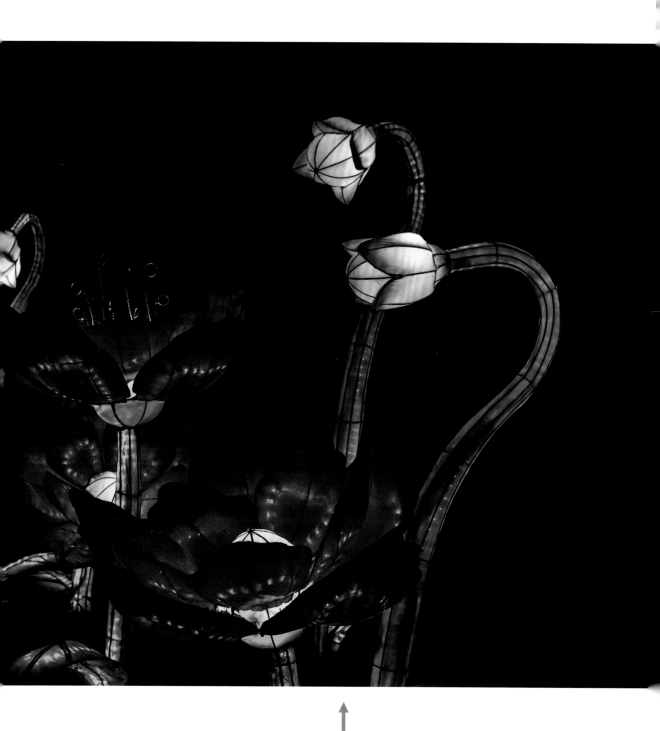

↑

靠近花卉，使用闪光灯对花卉正面闪光，作为顺光的明亮光线不仅可以凸显花卉的形态，更可以将花卉的色彩刻画的明亮而艳丽。红色的花朵与绿色的花枝形成强烈的互补色对比效果，而黑色的背景营造出的神秘氛围，让整个画面产生强烈的视觉吸引力。

拍摄器材：佳能 EOS 5D Mark Ⅱ 数码单反相机，佳能 EOS 24-105mm F4 变焦镜头

拍摄数据：光圈：f/5.6，快门速度：1/300 秒，感光度：ISO100

黄色是这张街头照片的主色。从前景中的汽车，到向背景过渡的路标和身穿橘黄色马甲的修路工人，再到背景中的建筑，都以不同明度的黄色进行了画面协调，呈现出拍摄者独特的构图视角。

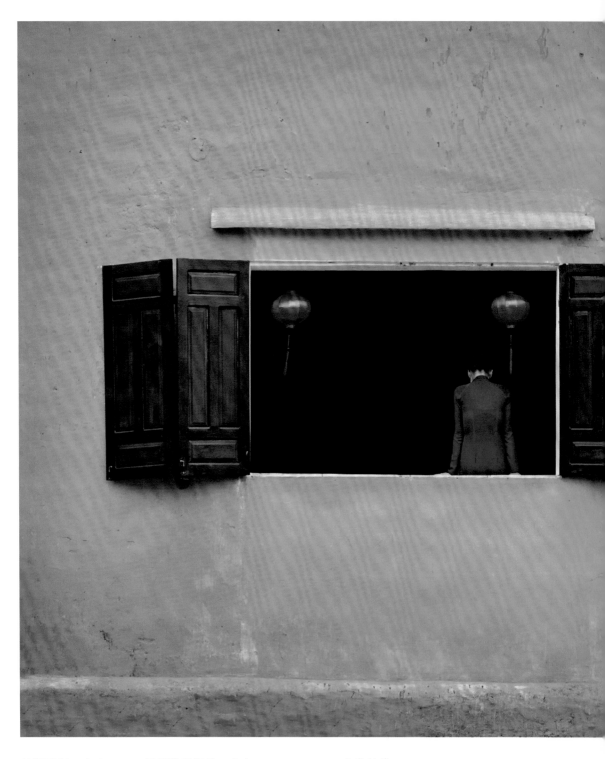

拍摄器材：富士 X-T30 无反数码相机，富士 18-55mm F2.8-4 变焦镜头

拍摄数据：光圈：f/4，快门速度：1/120 秒，感光度：ISO100

在街头，会经常看到大面积的墙壁颜色，或者是白色，或者是黄色，或者是蓝色等等。恰恰在这种墙壁的色彩之中，蕴含着有趣的色彩设计。

比如左边这张照片，墙壁的黄色作为画面基调，带来明亮、饱和的视觉效果，而窗子中的色彩点缀，如人物、灯笼，以及墙壁下的绿色植物等细节，则起到了很好的对比与协调效果，不仅可以帮助画面获得突出的主体，更可以增加视觉趣味，带来丰富的想象空间。

4. 点的取舍

点是摄影构图中的基本元素之一，学会用点去构图是在街头拍出好照片的一个重要技巧。在点的构图中，应遵循简约和突出原则。

在画面中以点元素构图，其实是一种对点元素进行取舍的过程。在街头，要善于观察和寻找点元素的存在。与画面相比，点是一个相对较小的结构，它可大可小、可亮可暗、可方可圆、可实可虚，可以是彩色的，也可以是黑白的。我们都有这样的观看经验，在面对一幅画面时，首先是去认知画面的内容，而画面中的点元素可以帮助我们更好、更快地达到认知目的。

（1）取单点

如果画面中只保留一个点元素，这一点就很容易成为视觉中心，这就是单点构图的效果。单点构图虽然简洁，但并不简单。单点，因在画面中缺少其他点的竞争和干扰而显得更加突出，但同时，单点自身的吸引力，也被相应地提高了。在选择单点时，要确保它富有形态特点并能吸引人，否则就很容易使画面变得平淡、乏味。此外，还要合理安排单点与环境的关系，使单点与环境形成和谐有趣的整体。如此，便基本达到了单点构图的意义。

（2）取多点

如果我们在画面中保留两个、三个甚至更多的点元素，由单点形成的视觉主导格局就被打破，它们在视觉上彼此抗衡，使画面产生了竞争和张力。此时，要做的是分清主次，强化其一，弱化其他。在此基础上再对其他点元素进行构置，构置的方法有很多，比如可以通过景深控制虚实，通过面积的大小进行协调，通过色彩的变化进行衬托，通过空间上的疏密安排营造节奏等，来有效避免构图上的混乱，让画面有主有次，有章可循。

在点、线、面的结构中，单点的出现，且是在显要位置上的单点，将非常容易成为观者视觉注意的对象，即所谓的画龙点睛之笔，这将为画面构图提供参照。

如照片中的人物，作为画面中唯一的点元素，且是"实"元素，在光影构成的线面结构（虚元素）中，看上去异常醒目。

拍摄器材：佳能 EOS 650D 数码单反相机，佳能 EOS 24-105mm F4 变焦镜头

拍摄数据：光圈：f/4，快门速度：1/260 秒，感光度：ISO100

当画面中不再有唯一的点元素，而是增加到两个，如下面这张照片，左右两把椅子会分别争抢我们的注意力，所以要想办法强化一个，弱化另一个，让观者的注意力在两把椅子上体现出主次秩序和关注层次，就成为画面处理的关键。

我们看到在构图上，拍摄者将两把椅子近乎左右对称构置，以营造一种平衡感，同时分析两把椅子的材质、形态，通过其对光线不同的反应（左侧木质的椅子吸光，右侧皮质的椅子反光），来进行主次安排——调整椅子的位置和朝向，使皮质椅子的反光特性最大发挥，看上去明亮显眼，使木质椅子因为吸光特点而隐藏于阴影背景之中，从而在视觉上得到弱化，进而便分出了主次。

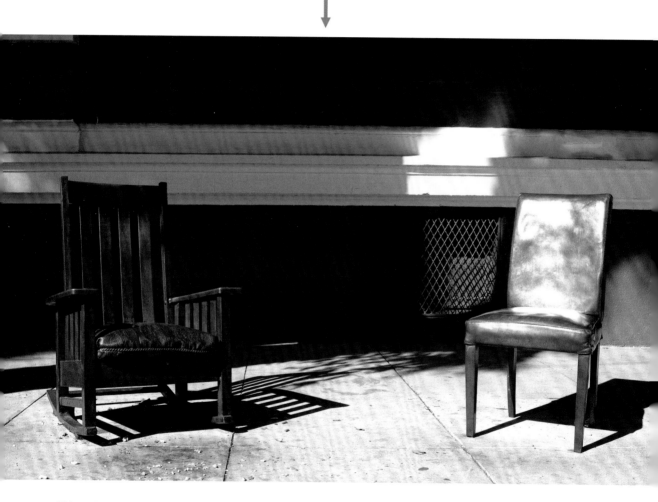

拍摄器材：尼康 D750 数码单反相机，尼克尔 50mm F1.4 定焦镜头

拍摄数据：光圈：f/8，快门速度：1/240 秒，感光度：ISO200

当画面中的点元素由两个增加到更多时，就需要对这些点元素进行整体上的归纳和划分，使其在或疏密、或大小、或明暗等对比的区分中得以协调和节奏化。

如下面这张照片，地面上的网球有很多，但是一条白线将其分隔两处，同时这两处球在大小和疏密上也具有对比和变化，拍摄者在构图时有意将一处球边缘化，从而使线条右侧的球得以凸显，这样的主次掌控和线面与点的构置，便让画面具有了一种生动的结构。

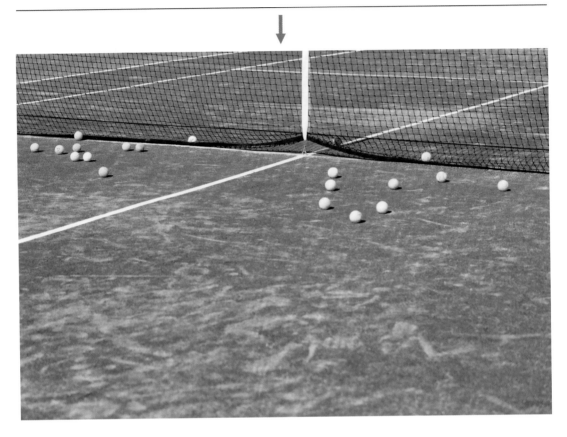

拍摄器材：尼康 D800 数码单反相机，尼克尔 24-70mm F2.8 变焦镜头

拍摄数据：光圈：f/5.6，快门速度：1/120 秒，感光度：ISO100

5. 线的分割

线元素作为构图的基本元素之一，如同画面的骨架，决定着作品的特征和表达。

摄影中的线条不同于绘画中的线条，它存在于客观事物本身，不可随意增减，需要我们去抽象和提炼。线从本质上来讲，是点的运动轨迹，所以它天生具备动态情势。正因如此，它的一个主要作用，就是牵引视线运动，分割画面，使画面形成新的形状和区域。

线条的种类多样，性质也各不相同，比如有直线、曲线、水平线、垂直线、短线、长线、斜线、折线、显性的线、隐性的线等。这些线条在画面中能起到不同的作用和情感表达。比如水平线

具有稳定的特质，可以平衡画面，营造安静、沉寂等氛围；而斜线具有强烈的运动特质，能活跃画面，营造动感、不安等氛围。

需要注意的是，画面的基调通常会受主导线条的影响。当在街头面对交织、延伸、闭合等不同特征和状态的线条时，又该如何取舍呢？

首先要明确画面的主导线，只有确定了主导线，才能做好取舍工作。取舍过程要讲求线条的简洁、有序和内涵。因为有内涵的线条才能对画面产生积极作用。

下面看几种在画面中经常会遇到的线条，来分析它们在画面中会起到什么样的作用。

（1）水平线

水平线在视觉上具有横向延展的特性，可以赋予画面安宁、稳定的感觉。当水平线重复排列时，还会给画面带来韵律和节奏。所以，当在街头遇到具有水平线特征的景物时，如广场的台阶、平直的地平线等，可采用横构图拍摄。

在所有的水平线中，最具代表性的是地平线。地平线是画面中最重要的分割线条，而且能影响画面的稳定性。在风景摄影中，有一条规则是要求摄影师在画面中尽量保持地平线的水平，因为倾斜的地平线会让风景画面看上去不稳定。但在街拍中，你却可以不必太在意，你可以让地平线保持水平，也可以让地平线倾斜，以营造动荡和不安的感受。看看街拍大师们如罗伯特·弗兰克、森山大道的照片便知一斑，他们甚至在拍摄时故意倾斜相机。

（2）垂直线

垂直线与水平线呈90°，在视觉上具有竖向延展的特性，可以突显在竖向上有显著形态的景物。由垂直线所组成的景物会给人一种高大、雄伟、庄严、稳定的感觉。在拍摄具有垂直线结构的景物时，可以通过变换拍摄角度，强化被摄物主线条的方向和效果，也可以运用光线（如逆光）勾勒景物轮廓来突显线条，还可以运用景深营造虚实变化来突出线条特征。

在拍摄时，垂直线会存在一个透视问题，即线条会向上或向远处汇聚并消失于一点。所以，不必强求垂直线与取景框边缘保持平行，因为用135相机拍摄，在很多时候是很难做到的。面对垂直线结构的景物，如高楼建筑、参天树木等，一般会选择竖握相机仰视拍摄。这样构图垂直线汇聚会更加明显，且能更好地容纳垂直物体，突出垂直线的高度。当然，也可以选择横构图拍摄，来表现垂直物体的宽度。

（3）斜线

相对于水平线和垂直线的固定与静止，斜线的动感特征更加鲜明。在画面中安排斜线时，最好是从画面的三分之一或三分之二处引入。如果是起引导线的作用，可从画面底部的左侧开始引入；如果是表现某一特定场景中两个区域的巨大差异，那么使用对角线构图将画面平分，会有引人注目的画面效果。

斜线构图中最有力的表现方式是以多条斜线向远方延伸，最后汇聚于一点。提到消失点，往往更容易联想到公路、铁轨等效果鲜明的例子，但画面中的隐性线条同样可以带来汇聚效果。如天空的云彩和地面的藤蔓会在画面深处延伸相交，它们同样可以起到斜线构图的效果。

（4）曲线

曲线具有独特的美感和动感，摄影师常用它来展现女性的形体美，是一种自然优美的线条。曲线在画面中可以带来动感和活力，因为曲线不是直接到达终端的，它能引导观者的视线在画面中迂回流动，从而为画面增添一种独特的情趣，而相互冲突的曲线又会给画面带来一种紧张感。

曲线中，最有力的是 S 形曲线，这种曲线不仅能使影像产生动感，而且更显均衡、优雅。在实际拍摄中，要尝试去发现和选择曲线，如蜿蜒的街道、S 形的公路、午后的海岸线，或者是街道中 S 形结构的图案等，运用它们来构图，并引导观者视线，可进一步突出视觉中心，并使画面富有律动感和趣味性。

　　通过车窗拍摄外面转瞬即逝的景色，蓝天、白云，被拉成直线的公路护栏，以及远处的地平线……从取景框中你会鲜明地感受到这些来自水平线的分割、架构和不断向前方延展的态势，它们共同构成画面的情绪和层次。

拍摄器材：理光 GR 小数码相机，理光 GR LENS 18.3mm F2.8 定焦镜头
拍摄数据：光圈：f/2.8，快门速度：1/200 秒，感光度：ISO100

面对建筑中的垂直线，要学会善加利用建筑本身的结构特征来形成构图。

下面这张照片，拍摄者通过在长廊中居中拍摄，将两侧的石柱呈左右对称状安排，从而达到一种均衡而又颇具形式特征的构图效果。

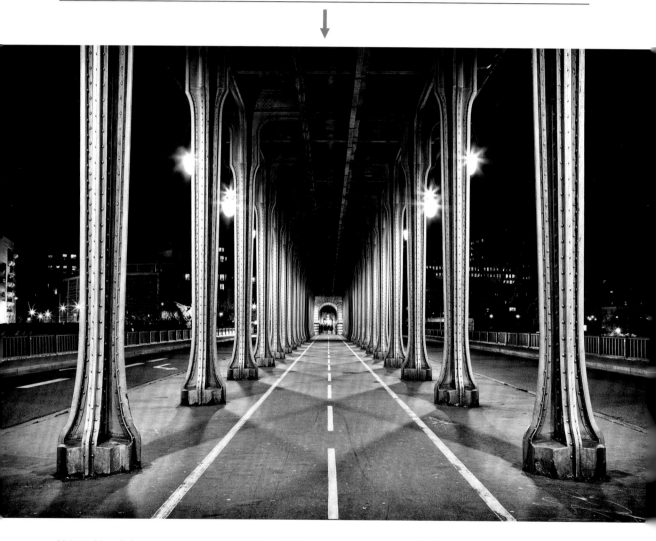

拍摄器材：佳能 EOS 6D 数码单反相机，佳能 EOS 16-35mm F2.8 变焦镜头

拍摄数据：光圈：f/8，快门速度：1/2 秒，感光度：ISO100

　　垂直线为我们所多见，是因为在街头，几乎可以从各式各样的建筑、树木，甚至行人身上看到它们的影子。在拍摄街头照片时，也几乎随时会面临对垂直线的处理。其中，垂直线的透视处理是我们的重点。在不同的拍摄角度之下，垂直线会发生或汇聚、或倾斜、或平行的不同状态，尤其是在拍摄建筑时，因为垂直线汇聚和倾斜带来的不稳定感，有时候会影响画面的视觉美感。

　　所以在画面中处理好垂直线的平衡和协调感是关键。可以通过保持水平线的水平，以及垂直线之间的呼应和均衡，或者是保持与取景框边缘的横平竖直状态，来达到我们的要求。

不管是水平线，还是垂直线，在变换角度观看之后，都能呈现出斜线特征。所以斜线更具广泛性。因为斜线具有较鲜明的动态特征，所以可以增加动态景物的动感气息，平添画面的动感氛围，并能够充分发挥引导观者视线的作用。

在下面这张照片中，斜线的这些视觉特征可谓表现的淋漓尽致。因为斜线强烈的动态，并引导观者视线不断上升，而达至主体人物身上，从而将人物的动态和主体感衬托得更加鲜明。

拍摄器材：佳能 EOS 5D Mark Ⅱ 数码单反相机，佳能 EOS 24-70mm F2.8 变焦镜头

拍摄数据：光圈：f/2.8，快门速度：1/160 秒，感光度：ISO100

地面上的曲线描绘出一种生动的图纹效果，在视觉上产生强烈的运动特质，如同地面起伏不定，由此产生的戏剧效果可谓吸引人心。这便是曲线在画面中巧妙运用之后的特殊功效——它的迂回、蜿蜒和流动感，都可以让画面变得与众不同。

拍摄器材：尼康 D3s 数码单反相机，尼克尔 24-70mm F2.8 变焦镜头

拍摄数据：光圈：f/4，快门速度：1/200 秒，感光度：ISO100，后期二次构图

6. 面的构成

　　相对于线条在画面中的分割和引导作用，"面"带来的是某种识别性和对画面内容的控制与架构。

"面"在构图中与点元素和线元素一样，是组织画面的一个基本元素。对画面中的面结构进行有序的分析和处理，将有利于我们在构图中做到有的放矢。所谓面，其实是由线组合而成的一个图形。在画面中，它会与其他图形产生对比，从而确定自己的形态特征，并对画面产生影响。根据不同的面形态，可以将面分为几何形和不规则形，它们在画面构成中具有对比、透视、图底相衬等作用。

图底相衬：图形与背景之间相互衬托的关系，我们称之为面的图底相衬性。一个视觉形状，需要有背景来衬托，才能将其显现出来。在构图时，要根据被摄物的特性，充分利用明暗、虚实、繁简等衬托手法，使主体和背景产生一种强烈的反差，突出其形状。

拍摄者使用长焦镜头，在逆光下捕捉街头人行道上的一景——人物被处理成剪影效果，其身下长长的投影，进一步增加其形象上的趣味性。而明亮的地面对比"剪影"和"投影"，使人物的剪影和投影形象更加鲜明、突出起来。

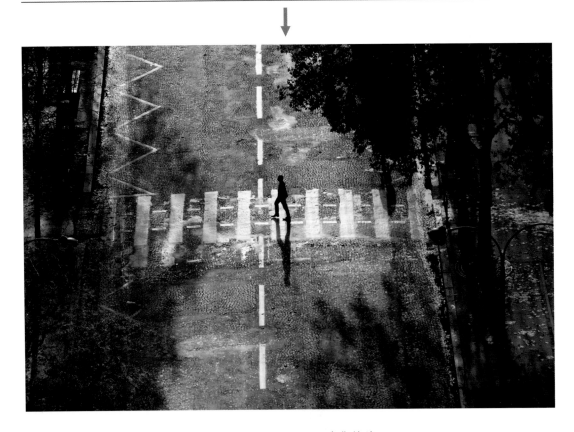

拍摄器材：索尼 A7 无反数码相机，索尼 70-200mm F2.8 变焦镜头
拍摄数据：光圈：f/2.8，快门速度：1/400 秒，感光度：ISO100

（1）几何形

除了取景框是方形或长方形以外，画面内景物的形状或画面结构也会呈现出较规则的几何图形，如圆形、方形、三角形、梯形等。它们在画面中相对应的可能是三维的球体、立方体、三棱锥等。由几何形的面形成的构图形式，具有鲜明的形式感和几何形的视觉特性，是摄影常用的构图形式。

①圆形构图

圆形构图指拍摄景物在画面中形成圆形的结构形式。圆形线条是一种与中心点保持相同距离的平面运动曲线，它呈现出完美、柔和、流动、活泼的形态，这种形式会使构图产生统一、和谐的整体感。在圆形构图中，如果能提供一个集中视线的趣味点，则将产生一种强烈的向心力，这一中心点往往是安置主体的最佳位置。椭圆形构图是圆形构图的"变种"，有着圆形构图的视觉效果。

②三角形构图

三角形构图指拍摄景物在画面中形成三角形的结构形式。正三角形结构底边与画面横线平行，两条斜边向上汇聚，其尖端有一种直向的动感。正三角形构图具有坚实稳定的感觉。倒三角形的视觉感与正三角形相反，倒三角形构图具有强烈的不稳定感。

③方形构图

方形构图指拍摄景物在画面中形成方形的结构形式。方形结构在视觉上看上去均衡、稳定，因其结构与取景框结构相似，所以会给人框中有框的形式感，对观者视线有集中的效果。

充满画面的圆形路标无疑是画面的主导结构，在构图形式上具备了圆形构图的特征。方（取景框）与圆的结合，以及指向一侧的异常醒目的箭头，都有着强烈的形式感和隐喻性。画面虽然元素简单，但却别具表达空间，充满了视觉冲击力。

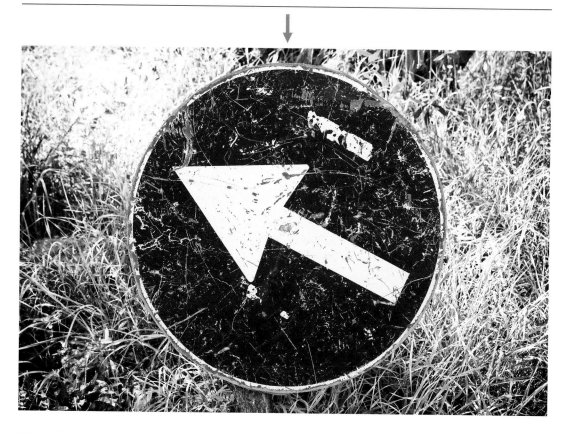

拍摄器材：富士 X100F 数码旁轴相机，富士 23mm F2 定焦镜头
拍摄数据：光圈：f/2.8，快门速度：1/350 秒，感光度：ISO100

拍摄者通过窗户形成的方形结构来形成框式构图，营造一种画中有画的形式趣味——明亮的光线塑造出窗户和窗外景色的立体和空间效果，并将人物进一步刻画出来。同时，空间的层次特征也在光影之间被发挥的淋漓尽致，不管是窗户本身的层次结构，还是窗外景色的层次过渡，都看上去极富视觉魅力。

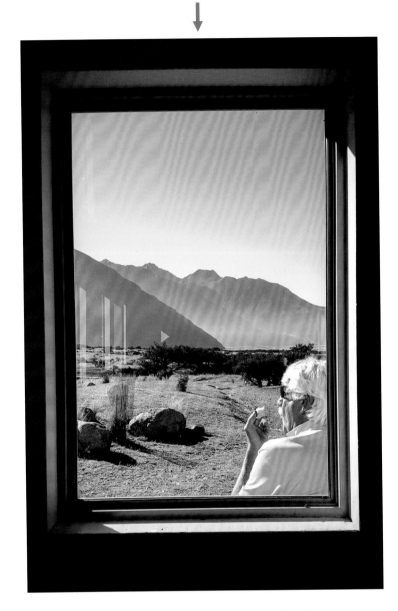

拍摄器材：佳能 EOS 90D 数码单反相机，佳能 EOS 50mm F1.4 定焦镜头

拍摄数据：光圈：f/9，快门速度：1/140 秒，感光度：ISO100

（2）不规则形

不规则形是一种更加自然的存在，也是摄影画面中的基本内容，所以也称之为"自然形状"。自然形状中有很多是我们日常熟悉的形状，很多时候，它会与事物的名称联系在一起。比如说到一棵树、一只鸟，我们的脑海中就会浮现出一棵树和一只鸟的形状。这就是面结构的一种辨识作用，

它可以帮助我们更快地明确拍摄主体，寻找趣味点，实现更有效的构图。也就是说，通过对面结构的抽离和审视，可以帮助我们在构图中寻求更生动的形式和内容，这一过程也是对面的取舍过程。比如同样面对一棵树，当要去表现它时，它的图形可能已经明确，剩下的是如何使树的结构在不同的角度、光线乃至环境下呈现出更生动、有趣的视觉效果。我们可能需要表现树的全貌，也可能会截取树的局部；可能会选择仰视拍摄，也可能会选择俯视拍摄；可能会使其剪影化，也可能会细致展现其纹理、质感等。

（3）面的对比性

面与面之间会产生鲜明的对比，在取舍过程中，对此要认真观察和处理。面结构本身具有大小、明暗、色彩等多种变化，我们在构图中合理利用不同视觉形状的大小对比、明暗对比、色彩对比等，就可以强化形状的特征，突出主体，丰富画面语言，使画面更具和谐美感。

（4）面的透视性

由线组合所形成的面具有三维空间的透视特征。在处理面结构时，要充分注意和利用面的这一透视特性，使其为画面服务，营造更鲜明、生动的空间意境。

在下面这张照片中，可以看到几何图形（自行车的轮圈、长方形成墙壁等）与不规则形（被遮盖的渔船、倾斜的木踏板等）的有趣结合，同时也会觉察到，我们的注意力会首先被自行车吸引，这是因为自行车处于前景之中，另外则因为它更完整的形象，以及极富几何形态和内在结构。相比不规则形，我们的视觉更容易觉察几何图形。

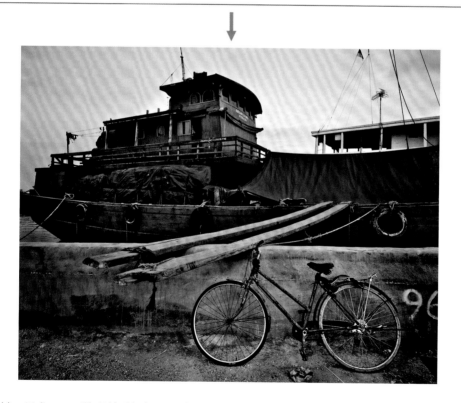

拍摄器材：尼康 D800 数码单反相机，尼克尔 24-70mm F2.8 变焦镜头

拍摄数据：光圈：f/5.6，快门速度：1/120 秒，感光度：ISO100，后期二次构图

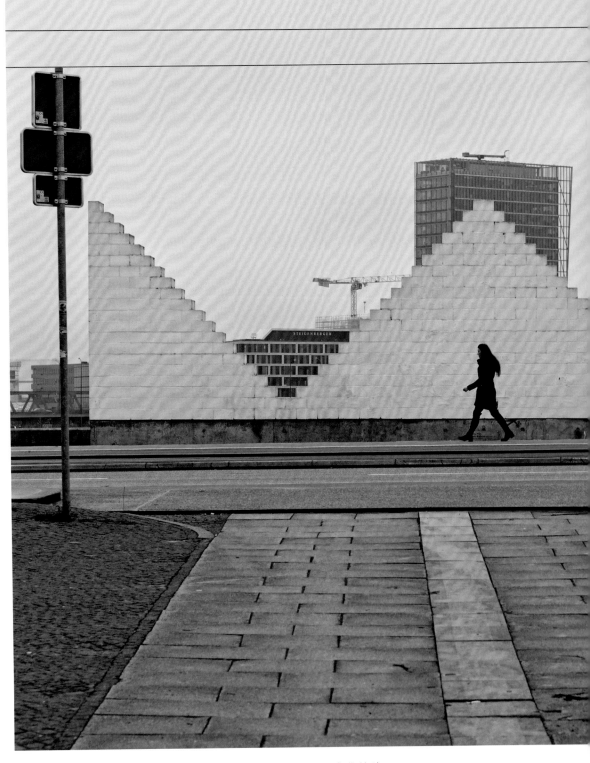

拍摄器材：尼康 D800 数码单反相机，尼克尔 24-70mm F2.8 变焦镜头

拍摄数据：光圈：f/4，快门速度：1/200 秒，感光度：ISO100，后期二次构图

左边这张照片有着均衡的结构，除此之外，人物所处的环境可以说充满了几何图形，这些让画面看上去充满了设计感和抽象意味。而人物的巧妙加入，则在这些几何图形中产生出鲜明的对比效果，在白色背景的衬托下，人物这一不规则形态就被凸显出来，从而形成了画面特有的视觉趣味和表现力。

房屋的三角形结构、方形结构与高架桥的曲线结构在画面中产生较为鲜明的透视特征，房屋及其内部结构在空间上的排列过渡，产生节奏形式。同时，画面在曲线的分割下，产生明与暗两大区域在动与静、简与繁、虚与实上的强对比效果，而较大的明暗反差则将景物的面结构进一步作了强化。

7. 律动的节奏

在摄影画面中，节奏是指构图元素有规律的交替，并在一定间隔中重复出现所产生的视觉感受。

如果你欣赏街头大师，如布列松、寇德卡等的摄影作品，你就会发现一种现象——在他们的画面中经常出现一种优美的律动感，这种充满节奏的构图形式使画面充满魅力。画面有了节奏，便有了韵律和格调，能激发人的情感，进而产生共鸣。

通过巧妙安排线条与形状，使画面元素错落有致，形成节奏与动感，就能让观众的注意力沿着顺畅的、有连贯性的韵律移动，并最终将拍摄意图传达给观者。在摄影作品中，如果画面中的景物、线条或色调被均衡地划分为多个部分，我们就能感受到像钢琴键盘一样连绵起伏的节奏，从而产生视觉愉悦感。

拍摄器材：理光 GR 小数码相机，理光 GR LENS 18.3mm F2.8 定焦镜头
拍摄数据：光圈：f/2.8，快门速度：1/500 秒，感光度：ISO100

画面的节奏不仅可以等分，也可以时而密集，时而松散。当画面中的各元素通过相互搭配形成松、紧、疏、密的节奏感时，就能让观众的视线在节奏和韵律中张弛有度，感到舒畅和愉悦。

（1）线条与影调的律动

通过线条或影调的重复排列或间隔出现营造画面的节奏感，这比较容易被掌握，但这种节奏形式容易产生呆板之感。如果不注意突出其中的变化，如影调的细微差别、中间调的过渡或线条的变化等，会让画面看上去如同图表般呆板，缺乏生气。因此，在寻求线条和影调的节奏感时，要注意观察其中的变化。在对节奏有更深入的理解和掌握后，可以从更复杂的线面和影调结构中梳理节奏感，使画面表现得更丰富、生动。

（2）动感节奏

在拍摄动体对象时，可以营造其动感节奏。动感节奏能增加动体的运动美感，渲染画面的动感氛围，使画面充满律动的韵味。比如我们拍摄街道上的人流，通过我们敏锐的观察和准确的捕捉，根据人流的动感特征控制快门速度，将人流虚化，在虚与实的对比中，如流水般的律动感就会被充分表现出来。

在街头，像画面中这样的建筑会经常出现——对称的结构、等距排列的廊柱，乃至灯光，都充满着节奏和秩序。只是如画面般从侧面拍摄廊道的形态，由此产生的透视排列和斜线结构，就特别需要考虑角度的选择，要注意廊柱之间前后位置上的安排，避免出现过多的视觉重叠，保证其富有节奏的排列特征。同时，也要注意在其中加入调节性元素，如行人、动物，甚至是墙绘等特异性的景物，来打破廊道在结构上的呆板感，并营造出趣味点。

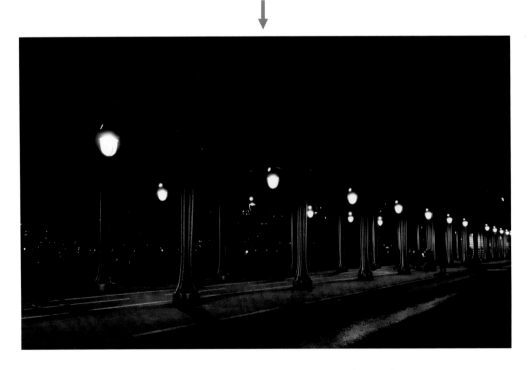

拍摄器材：佳能 EOS 6D 数码单反相机，佳能 EOS 16-35mm F2.8 变焦镜头

拍摄数据：光圈：f/2.8，快门速度：1/15 秒，感光度：ISO100

面对画面中跑来跑去玩水的孩童，在拍摄时寻求恰当的拍摄角度和时机，呈现出孩童之间的动感韵律，是我们在瞬间捕捉和画面构图中屡试不爽的拍摄思路。当然，这对拍摄者的技术和对决定性瞬间的把握也提出了较高的要求。

此外，在韵律的捕捉中，为画面寻求到精彩的视觉主体，也是颇为重要的方面，比如画面中张开双臂走向前方的孩童，就以精彩的形象和显著的前景位置，成为节奏当中最重要和最精彩的元素。

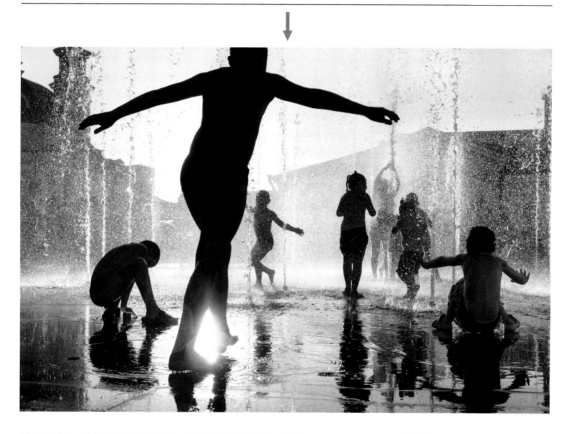

拍摄器材：佳能 EOS 5D Mark Ⅳ 数码单反相机，佳能 EOS 35mm F2 定焦镜头
拍摄数据：光圈：f/6.3，快门速度：1/400 秒，感光度：ISO100

8. 街头图案

在街头寻找图案对象，是街头摄影师的一大乐趣。

图案是相同或相似的元素重复出现而产生的图形效果。图案会成为照片中的一种视觉亮点，受到观者的关注。观者之所以会对图案之美加以关注，是因为从小积累起来的对秩序、节奏、规律、逻辑等审美的认知。反映到视觉上，就是视网膜的感知细胞会在大脑皮层有条理的控制下，对富有图案特征的视觉元素（如线条、结构、色彩、形状等）在不同角度、不同状态下产生反应，并从中寻找差异，这是视觉和大脑运行的规律。因此，要想创作吸引观者的画面，一个捷径就是使画面产生图案。通过识别景物中的重复元素，并将这些图案元素从景物中抽离出来，便构成了具有图案效果的画面。

（1）变异元素

在摄影构图中，图案效果可以产生秩序感和趣味性。但如果画面中的图案仅仅是简单的重复，就会显得单调。对摄影师来说，最大的能力不是发现图案，而是打破图案的单调感；最大的挑战不在于捕捉韵律，而在于突出图案中的变化元素。往往最吸引人的是那些打破图案秩序感的变异元素，比如在一片红色的汽车海洋中出现的一辆白色汽车。

（2）光影图案

注意街头上的光影，因为光影也可以形成图案。比如透射过重复结构（如栅栏、百叶窗）的光线，会在画面上留下生动的光影图案，当这种光影图案投射在人物形体上时，就会与人物形体融合，产生更加迷人的视觉效果。若这些光影图案在透视上产生形态递减，或形成清晰与模糊等的变化，就会营造出生动的秩序感和趣味性。

（3）注意处理好边缘地带

善于处理取景框边缘的图案形态，对画面的最终效果会产生积极影响。在框架边缘对图案进行适当裁切，可以使图案的外延呈现出不断扩大或缩小的视觉感受。

拍摄器材：理光 GR 小数码相机，理光 GR LENS 18.3mm F2.8 定焦镜头

拍摄数据：光圈：f/2.8，快门速度：1/160 秒，感光度：ISO100

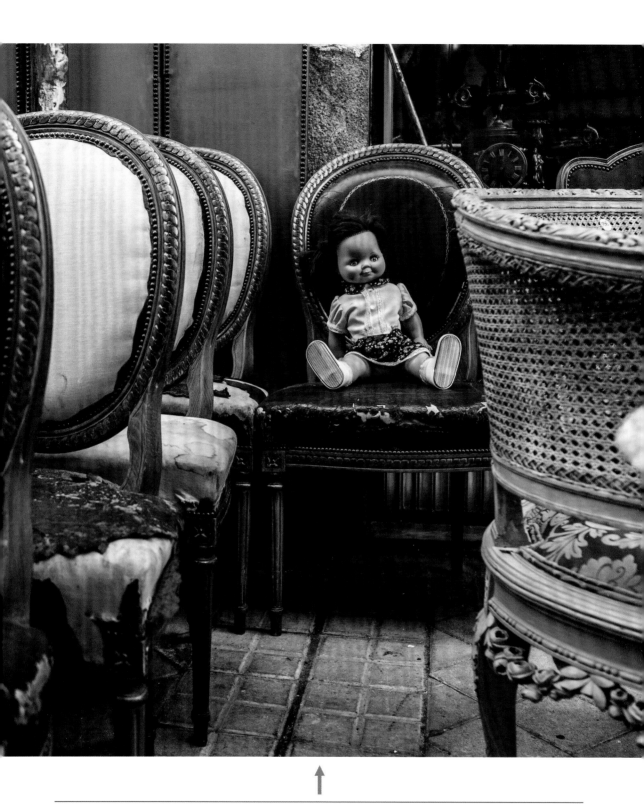

相同造型的椅子在一处角落里排列，形成一定的图案视效，而当我们跟随椅子的排列，将视线过渡到深处时，却发现有一把带娃娃的椅子异常吸引我们的注意力，这便是拍摄者在构图处理和视觉趣味点上的独特安排——以变异元素凸显视觉中心，营造视觉趣味。

拍摄器材：富士 X100F 数码旁轴相机，富士 23mm F2 定焦镜头

拍摄数据：光圈：f/2.8，快门速度：1/400 秒，感光度：ISO100

图片中，不管是阶梯，还是行人，顺着阳光投下的阴影在与高光区域形成强反差的同时，也呈现出了一种鲜明的节奏形式。这样的情景我们在街头也会经常遇见。只不过相比更具图案特征的阶梯，人物在画面中的作用更在于一种点缀效果——它的斜线结构与阶梯形成交叉状态，并吸引观者去想象。

拍摄器材：富士 X100F 数码旁轴相机，富士 23mm F2 定焦镜头

拍摄数据：光圈：f/2.8，快门速度：1/500 秒，感光度：ISO100

画面前景中被虚化了的铁丝网，其尽管被取景框切割，但我们依然能够感受到它向画面四周不断延展的状态。同时，色块分明的地面和篮球板架的投影，都产生一种强烈的视觉反差效果，在抽象的形式之下，渲染出独特的视觉氛围和联想空间。

3.3　街头摄影八项构图技法

散点式 / 框式 / 对称 / 均衡 / 点缀式 / 开放式 / 放射式 / 动态式

1. 散点式构图

散点式构图适用在点元素密集存在的情况下，如广场上成群结队的鸽子、人流密集的节庆现场等。散点式构图讲究的是形散神不散。散点在画面中可以随意排列，但主题一定是集中而明确的。在处理散点的过程中，也并非眉毛胡子一把抓，不讲章法。其一，在散点中可以适当安排主次；其二，尽量避免散点间的重叠和遮挡；其三，可以将散点以不同的形态加以组合，增强形式感；其四，注重元素之间的疏密安排；其五，善用线条引导和分割画面，增加画面的形式感。

路边的花卉被摄影师摆成了有趣的图案。垂直俯拍的角度让花卉更具平面特征，深灰色的背景与白色的花卉对比鲜明，凸显了花朵的形态和排布方式，呈现出散点构图的美感效果。像这种由人的能动意识改变景物原有的空间环境和呈现样貌，赋予拍摄者特有的审美和态度的拍摄方式，便是我们在街拍中经常会采用的摆拍。

拍摄器材：佳能 EOS 5D Mark II 数码单反相机，佳能 EOS 50mm F1.4 定焦镜头

拍摄数据：光圈：f/2.8，快门速度：1/160 秒，感光度：ISO100

2. 框式构图

　　框式构图是指在画面主体物的前方加上一个富有变化的框架。也就是说，借助于离相机较近的物体，使其形成自然的边框，将主体景物纳入框架之中。我们常利用门洞、橱窗、镜子等营造这一效果。框式构图有助于突出主体，加强画面的纵深感，增强画面的形式感，并吸引观者视线，让人产生身临其境的感受。

　　在为画面选择框架时，要注意避免使用一些结构杂乱的景物作前景。前景框架的色彩也不宜过于亮丽鲜艳，否则有可能喧宾夺主，反而弄巧成拙。

　　如果细细观察，会发现"框"的广泛存在。它可能很显性，也可能比较隐蔽，重要的是摄影师如何去运用。

　　像画面中这样的空间环境，我们经常可以在林荫小道、生活小区的某个通道中见到，只是所缺的可能是如画面中这样的精彩对象。那么，在我们确定眼前是一处可加运用的精彩"框架"时，可以尝试去等待，等待那打动人心的元素出现。

拍摄器材：佳能 EOS 5D Mark Ⅳ 数码单反相机，佳能 EOS 24-70mm F2.8 变焦镜头
拍摄数据：光圈：f/2.8，快门速度：1/100 秒，感光度：ISO200

3. 对称构图

在街头摄影中，经常可以从拍摄的环境中看到有对称结构的景物，比如建筑、道路、汽车等，此时运用对称构图就变得顺理成章。对称构图是指选取相同或相似的景物，以相称的组合关系来构成画面。也就是说，对称构图是一种物理上的一一对应，它要求画面中轴的两边（左右或上下）各部分在大小、形状、距离和排列等方面互相对应。

在摄影创作中，有些街拍对象非常适合使用对称式构图，比如那些庄严、神圣、形式感很强的景物。这是因为，对称构图具有平衡、稳定、相称的特点，能够传达出一种安静的美，同时给人一种严谨、稳重的和谐感。而多种相同或相似的元素重复对称，则能够表现出较强的节奏感。

方法的使用都是有利有弊的，使用不当也容易造成呆板、僵硬的画面效果。每张对称构图的图片就像池塘的水一样，如果水面绝对静止，让人感觉不到视觉的变化和冲击，就会造成审美疲劳。因此，我们需要在统一中求变化。

恰当的拍摄角度、黑白的色调都使画面的对称特征得到了精准、生动的表现。而除了对称形式之外，更为巧妙的则是因为水面倒影而产生的虚实对称，以及因为单点透视所产生的汇聚形式。

拍摄器材：理光 GR 小数码相机，理光 GR LENS 18.3mm F2.8 定焦镜头
拍摄数据：光圈：f/2.8，快门速度：1/90 秒，感光度：ISO100

4. 均衡构图

大师说

"每一幅照片都应保持一定的均衡。"——摄影家维利·奎克

一幅摄影图片如果构图失衡，会给人不协调的视觉感受。均衡是视觉艺术上的一种量比关系。一幅画面只有做到了均衡，才能达到艺术审美与视觉心理上的基本要求。

均衡，是指画面空间上的视觉平衡，反应在人的视知觉上，便成为一种内在的心理活动和审美取向。当主体被布置在画面顶部或底部的三分之一位置以及左边或右边的三分之一位置时（主要是考虑三分法构图原则），画面的另一边就要加入一些视觉元素来均衡画面，否则就容易产生视觉上的失重感。此外，景物的分量不是指景物的实际重量，而是以各种景物给人的视觉刺激的强弱来确定其分量。换句话说，是视觉艺术上的一种视错觉。一般来说，暖色比冷色重，黑色比白色重，清晰的景物比模糊的景物重，画面近景比远景重。

如果将画面进行九宫格分割，就会发现人物和小狗被巧妙地安排于相对应的黄金分割点上，这种呼应效果在画面中产生的便是均衡的视觉感受。简洁的地面有效突显了人物和小狗的形态，侧逆光效对两者带来了勾勒效果，产生的投影也进一步使之趣味化。

拍摄器材：佳能 EOS 650D 数码单反相机，佳能 EOS 24-105mm F4 变焦镜头
拍摄数据：光圈：f/4，快门速度：1/240 秒，感光度：ISO100

5. 点缀式构图

点缀式构图的最佳效果是画龙点睛。

要做到这一点，首先要正确处理主体和陪体之间的关系。当画面中有鲜明的主体时，运用点缀手法，可以使陪体的衬托作用更有效，避免喧宾夺主。若将点缀性元素处理成趣味中心，则要注意其周围元素的合理构置，真正营造出画龙点睛的效果。

点缀手法要建立在简洁的构图思路之上，避免因点缀性元素的添加而使画面出现繁杂混乱的情况。此外，画面要保持均衡。从某种意义上说，运用点缀手法也是对画面进行均衡和协调的过程，若失去均衡，点缀便失去了应有的意义。

拍摄者在画面的曝光处理中，根据人物的亮度进行测光并曝光，同时又适当地减少了曝光量，从而使整个画面环境看上去呈现深色调，这对于营造雨天氛围，衬托明亮的黄伞起到了显著作用。在整个画面中，撑着黄伞的人物成为独一无二的点缀性元素，而格外吸引人心。

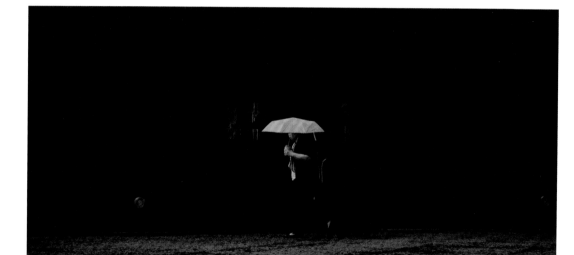

拍摄器材：佳能 EOS 5D Mark II 数码单反相机，佳能 EOS 24-70mm F2.8 变焦镜头
拍摄数据：光圈：f/2.8，快门速度：1/140 秒，感光度：ISO100

6. 开放式构图

在开放式构图中，要着重表现主体形象向画面外延伸的张力，强调画面内外的联系。

开放式构图的特点是，画面结构具有向外延伸和扩展的趋势，画框不是封闭的，而是开放的。摄影师通过画面有形和无形线条的引导，把观者的视线引向画面之外，调动观者的想象力，使其进一步理解画面的主题。

在这种结构形式的画面中，往往会出现画面被切割的不完整形象，而这恰是现实生活的真实写照。对欣赏照片的观者来说，这种结构形式可使他们由被动接受转化为主动参与，充分发挥想象力，从而增强画面的表现力。

拍摄器材：尼康 D700 数码单反相机，尼克尔 24-70mm F2.8 变焦镜头
拍摄数据：光圈：f/5.6，快门速度：1/120 秒，感光度：ISO200

街头的吸引力在于偶然性下产生的戏剧性画面。正如这张照片，两个人物相似的情态前后排列而行，所穿的衣饰也具有相似的格调，其生动的图案无疑成为了打开观者联想空间极富引诱性的元素，而拍摄者通过局部取景，以开放性的构图方式将这种特征作了突出的呈现。

7. 放射式构图

要营造放射性构图，景物的选择很重要，首先景物中需有比较鲜明的线条走向——由内而外的线条排列和过渡，并呈现出鲜明的扩散和放射状。

放射式构图在视觉上具有强烈的发散性，是一种颇具视觉冲击力的构图方式。在架构上，其以拍摄主体为核心，周边景物呈现出明显的四周扩散和放射形态，使观者的注意力集中在拍摄主体上，画面有一种开放性和力量感。

多重曝光法的运用在街头摄影中虽不常见，但其戏剧性和富有想象力的画面效果却有其独特的魅力。

在这张照片中，因为慢门虚化而呈放射状的街道与行人的结合，带给观者一种玻璃映像的既视感，不仅消除了重曝的痕迹，让画面的结合恰到好处，更凸显了人物形象，营造出了较强的视觉冲击力。

8. 动态式构图

动态式构图可以产生强烈的动荡氛围和现场感，具有较强的感染力。

当在街头上一边行走一边按下快门时，因为较慢的快门速度而带来的强烈动感效果，会因为拍摄者的激进状态而使画面四周的景物变得虚化，而产生如爆炸般的影像效果。摄影者在拍摄时采用较慢的快门速度作弧形的滑动拍摄，也容易产生强烈的动态画面，画面中的影像会呈现出一种旋转的态势，在画面氛围上与爆炸效果有异曲同工之妙。

只是这种拍摄方式会因为相机的强烈运动，而容易使画面产生全虚的效果。所以，许多街头摄影师会选择装配闪光灯，通过闪光补光的方式，来对影像作一部分的凝固处理，并借此改变画面的光影氛围。

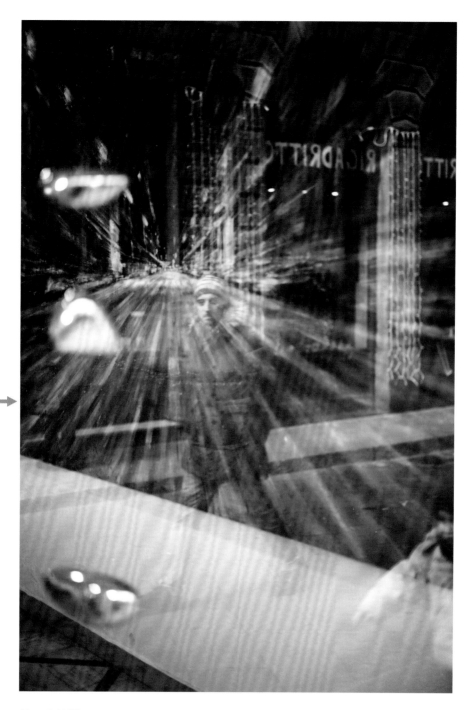

第一次拍摄：

拍摄器材：佳能 EOS 5D Mark Ⅱ 数码单反相机，佳能 EOS 24-70mm F2.8 变焦镜头

拍摄数据：光圈：f/2.8，快门速度：1/200 秒，感光度：ISO100

第二次拍摄：

拍摄器材：佳能 5D Mark Ⅱ 数码单反相机，佳能 EOS 24-70mm F2.8 变焦镜头

拍摄数据：光圈：f/2.8，快门速度：1/15 秒，感光度：ISO100

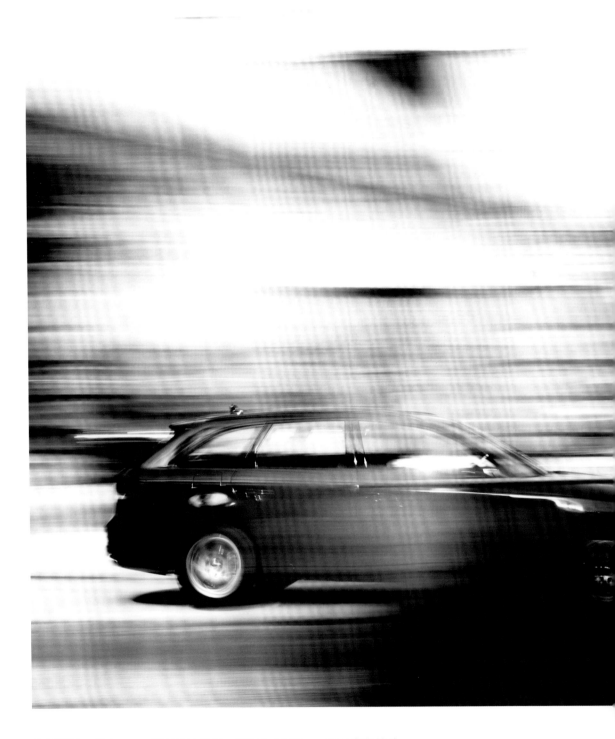

拍摄器材：尼康 D800 数码单反相机，尼克尔 24-70mm F2.8 变焦镜头

拍摄数据：光圈：f/4，快门速度：1/60 秒，感光度：ISO100

当乘坐交通工具时，从车内向车外拍摄相向而行的车辆时，就会产生跟拍的视觉效果——所跟对象在一定程度上可以保持清晰，对象周边的背景环境则可能会因为强烈的动感而产生虚化。之所以是在"一定程度"上，是因为清晰与虚化的效果与快门速度和运动速度有很大的关系。

在这张照片中，奔驰的汽车虽然被凝固下可辨的形象，但依然带有鲜明的虚化效果，加入环境的动感虚化，使整个画面都呈现出了强烈的动感信息。

第 4 章
捕捉光影

4.1 关键的阴影

要处理好光线，就必须要处理好阴影，甚至在某些情况下，阴影可以成为表现画面的一种主要方式。

在街头，我们更容易看到明亮的景物，而忽视阴影。但对于画面来说，阴影恰恰是关键。光作用于形，如影随形。影的性质取决于光的性质。光线的软硬强弱，会影响阴影的虚实轻重。比如阴天之下的漫射光，会产生柔和的阴影，而晴天阳光下的阴影则清晰浓重，同时阴影还可以增强景物表面的凹凸感，使得景物自身的质感纹理得到强化。

除此之外，阴影的透视变化会明显受光源位置的影响。光源的高低远近，会造成阴影大小长短上的变化。比如，清晨和傍晚时刻，景物的影子会被拉长，而随着太阳的升高，影子会越来越短，越来越重。

在平时的街拍中，要如何去运用阴影呢？

1. 简化处理

要努力去选取简洁的、形态鲜明或者富有趣味的阴影。阴影可以作为画面构图的要素来加以运用，比如可以将之作为一种色块来均衡画面结构，或者增强画面的透视趣味；也可以巧妙运用其形态美感来丰富画面的形式性和想象空间；还可以利用阴影的排列和过渡来制造有趣的图案；更可以运用阴影与主体的"对影"关系来营造对称结构。但是需要避免的是阴影对画面构图的无端干扰和破坏，以免分散观者对主体的注意力。

2. 神秘感和想象力

阴影蕴藏的黑暗往往可以给人以神秘感和想象力。所以，在观照阴影与主体间的关系时，我们还可以将表现的重心放在阴影上，寻找和构建富有表现张力的阴影作为表现中心。此外，阴影是平面的，所以它可以通过依附在其他景物之上，间接地勾勒和显现景物的结构特征，这也是我们可以表现的趣味点。

3. 写实或写意

阴影是虚体，所以通过虚实对比可以达到或写实、或写意的效果。此外，因为景物特殊的反射表面，比如水面、玻璃幕墙等会产生倒影效果，有时，倒影和实体甚至真假难辨，这种趣味性也是我们经常营造和寻找的拍摄点。

4. 器材把控

　　要处理好阴影，对于曝光是有要求的。如果我们需要鲜明的阴影，则要对亮部区域曝光；如果我们需要更多的阴影细节，则要合理定光。如果考虑到后期制作，可以通过对比度、加深、减淡等工具对明暗区域进行调整，或者采用高动态范围处理影像，以使阴影和高光区域都保有细节。

一处衣架上的衣撑被挂成一排，在顶光的照射下，看上去明亮异常。此时可能会较少有人关注到衣撑投下的阴影。

在这张照片中，拍摄者通过准确的曝光，不仅将明亮的衣撑作了生动刻画，更通过疏密的安排和均衡的构图，使衣撑在视觉上呈现出疏密的排列节奏，并在阴影的衬托下，视觉形象更加鲜明，而衣撑的阴影也因为顶光的照射、投射下富有透视夸张效果的形态，并同样呈现出疏密结构，从而共同构成了画面的视觉趣味。

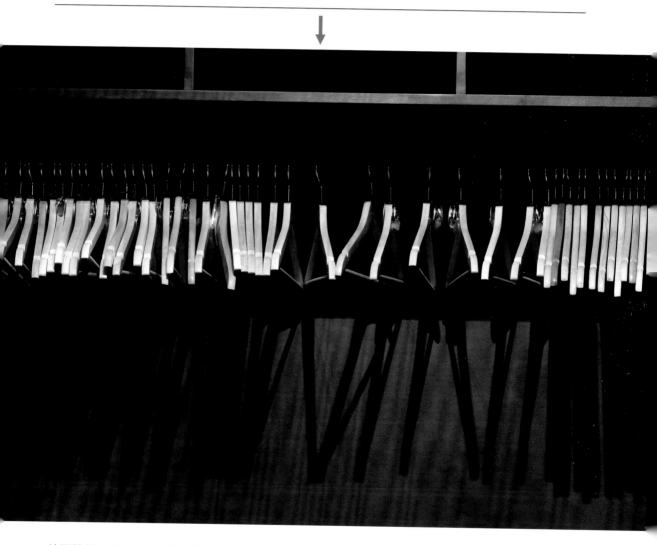

拍摄器材：尼康 D750 数码单反相机，尼克尔 35mm F2 定焦镜头
拍摄数据：光圈：f/2，快门速度：1/90 秒，感光度：ISO200

中午的阳光明亮刺眼，有着较大的明暗光比，会带来较为浓重的阴影。所以在这张照片中，垂直维度上结构明显的岩石在地面和岩体上都投下了浓重的阴影，而拍摄者通过对亮部测光和曝光，将阴影区域变成了影调更加深重的剪影，明亮的区域则在对比中产生富有曲线形态的结构特征，并引导观者的视线深入画面，突显人物形态。

在这种明与暗、大与小、虚与实的对比中，可以感受到从画面产生出来的神秘气息。

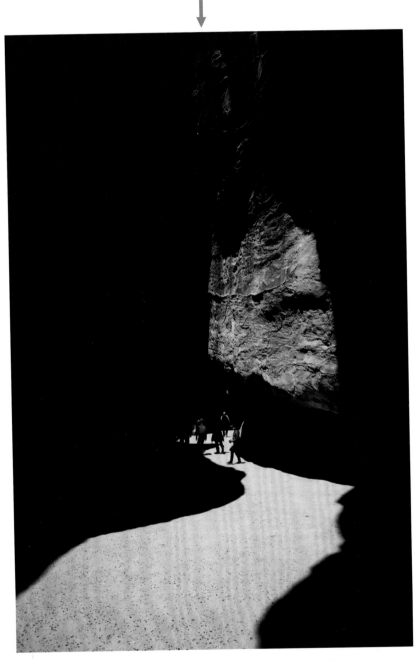

拍摄器材：索尼 A7 Ⅱ 无反数码相机，索尼 24-70mm F4 变焦镜头

拍摄数据：光圈：f/4，快门速度：1/800 秒，感光度：ISO100

因为鸽子在地面上投下有趣的阴影，所以拍摄者在构图时将更多的画面空间留给投影，并通过翻转画面，将鸽子的投影作为主体来表现，从而营造出视觉上的戏剧效果，在真与假的视觉游戏中吸引观者的注意力。

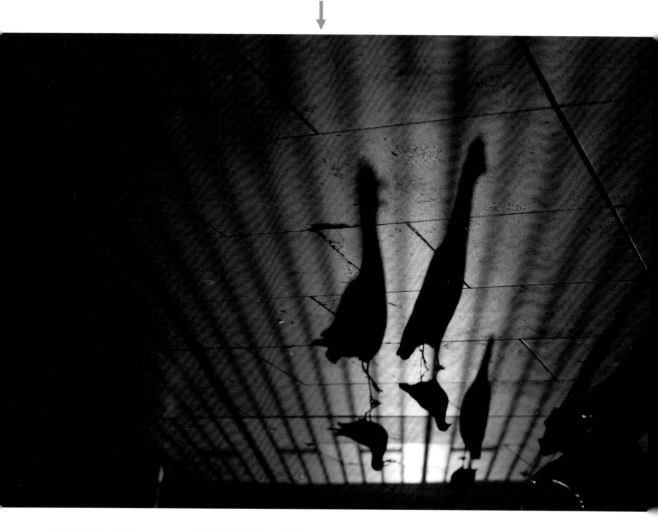

拍摄器材：佳能 EOS 600D 数码单反相机，佳能 EOS 18-55mm F3.5-5.6 变焦镜头

拍摄数据：光圈：f/5.6，快门速度：1/200 秒，感光度：ISO100

4.2　光位效果

顺光 / 前侧光 / 侧光 / 侧逆光 / 逆光 / 顶光 / 脚光……

街头摄影中，我们会碰到各种各样的光线，这些光线也因为照明位置的不同，即不同的光位而产生不同的光影效果。作为街头摄影师，需要对它们能够熟练把握。

光位是根据光线照射被摄体时所处的方位而对其进行的分类，一般可分为顺光、前侧光、侧光、侧逆光、逆光、顶光和脚光等。其中常用的摄影光位是顺光、侧光和逆光。下面让我们了解各个光位在画面刻画上的优势和不足，以做到合理运用。

1. 顺光光位

顺光是指从拍摄者身后照射被摄体，照射方向与拍摄方向相同的光线。顺光在街头摄影中比较多见，根据光源的高低不同，可以分为高位顺光、中位顺光、低位顺光多种。在高位顺光下拍摄，景物朝下的面处于阴影中，利于突出人物的面部五官，并有一定的立体表达；中位顺光会把景物变得更加平面化，压缩距离和空间感，突出景物的形状和色彩特征；低位顺光同高位顺光的光照效果刚好相反，景物朝上的面处在阴影中，可以让景物得到更长的影子。

总体来讲，顺光更适合表现被摄体的形状和色彩，对于街头上色彩感强烈或者形状个性突出的景物，运用顺光拍摄就显得适得其所。不过它的缺点是对景物的纹理质感、立体空间感表达不足，所以在拍摄时要扬长避短、合理运用。

在这张照片中，拍摄者采用了低位顺光的照明效果（使用闪光灯对人物作补光处理）来突出人物灵动的形态和青春活泼的气息，富有强烈的街头感。同时，在光比控制中，拍摄者注意到了人工闪光与天空光的反差问题，使两者保持在一个合理的光比范围之内，从而在适当的曝光控制中，人物形象和天空细节都得到精彩刻画。

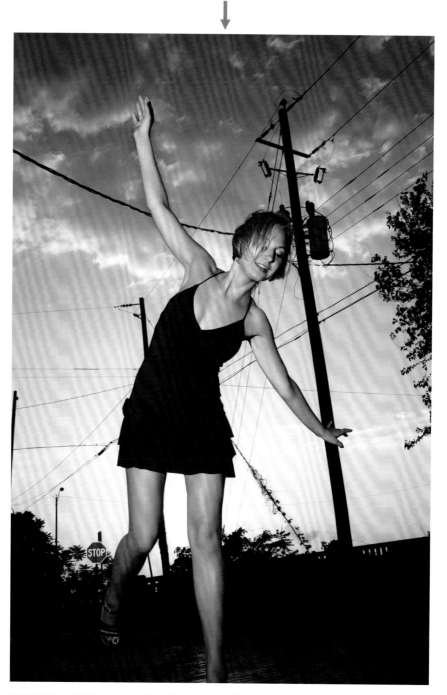

拍摄器材：佳能 EOS 5D 数码单反相机，佳能 EOS 24-70mm F2.8 变焦镜头

拍摄数据：光圈：f/5.6，快门速度：1/140 秒，感光度：ISO100

相比 137 页画面，这张照片的光照条件是高位顺光。我们可以看到在高位顺光的照射下，景物的阴影处于下方，整个画面明亮、色彩艳丽，窗户的结构被有效突显，并因为投影的关系，呈现出较为鲜明的立体效果，相比较整个"扁平化"的画面，窗户看上去就更加独特和吸引人心起来。

拍摄器材：佳能 EOS 5D Mark Ⅳ 数码单反相机，佳能 EOS 70-200mm F2.8 定焦镜头
拍摄数据：光圈：f/4，快门速度：1/400 秒，感光度：ISO100

2. 逆光光位

逆光是指从被摄体背后照射过来，光照方向与拍摄方向相反的光线。逆光有着独特的个性，也是较难把握的一种光位。一般情况下，逆光会产生较大面积的阴影，便于营造剪影效果，但需要注意的是，逆光光源很容易被纳入到镜头中，并产生眩光的可能，影响画面景物的通透度。

逆光的运用方法：

（1）作为轮廓光使用

当逆光强于环境光时，逆光会在景物的轮廓周围形成一条明亮的线，从而起到勾勒景物轮廓的作用。这一光效可以把景物主体从背景中分离出来，尤其是深色的景物处在暗黑的背景下时，作用更加明显。

（2）剪影效果

按照逆光强度来曝光，较容易得到剪影效果。剪影可以为画面带来强烈的形式感，能够简化画面，营造特殊的画面氛围。不过，在营造剪影效果时，要求剪影的形态要富有独特魅力，或者是剪影元素可以衬托画面主体的表现。

（3）刻画透明或半透明性景物

逆光可以将透明或半透明性景物的物理特征作精彩刻画，得到特殊的画面美感。比如逆光下的磨砂玻璃门、窗帘、宽大的叶片等，其质感属性或内在的纹理脉络会清晰可见，美感十足。

（4）眩光处理

眩光不一定要彻底消除，许多街头摄影师还会有意保留眩光效果。但如果想要解决眩光问题，推荐以下几种行之有效的方法：

①用遮光罩遮挡对面光源的照射。

②遮光罩不够用时，可以将手或者是手边的书本等其他一切可以遮光的东西拿来放在遮光罩上方，通过变换角度来遮挡光线。

③变换拍摄角度。如果不具备上述条件，可以变换拍摄角度，通过移动镜头或者拍摄位置来避免眩光。

叶子的半透明质感在顶光的照射下，呈现出鲜明的纹理特征和色彩效果，尤其是在周边较为深暗的环境衬托下，更是增加了其色彩和质感上的独特性。当然，拍摄者也通过低角度仰视拍摄的视角将这一独特性作了颇为精彩的刻画。

拍摄器材：尼康 D700 数码单反相机，尼克尔 50mm F1.8 定焦镜头

拍摄数据：光圈：f/4，快门速度：1/120 秒，感光度：ISO200

像画面中的窗户光效，是我们在日常拍摄中经常会遇到的一种照明效果。同时它也非常容易产生逆光效果，需要我们注意的是，室内外光线的反差调整，或者将主体处理成剪影效果，或者为其补光，生动刻画其内部细节。

在这张照片中，窗户光显然被作为一种逆光来运用了，而小猫毛茸茸的皮毛质感和外形轮廓则被窗户光有效刻画和勾勒出来，从而呈现出了精彩的视觉形态。同时，合理的光比控制和适宜的曝光处理，也是画面成功的重要因素。

拍摄器材：佳能 EOS 7D 数码单反相机，佳能 EOS 24-70mm F2.8 变焦镜头

拍摄数据：光圈：f/2.8，快门速度：1/240 秒，感光度：ISO100

当我们的镜头面对较为强烈的光源时，会产生眩光和光晕现象。它会影响画面的清晰度，产生的光斑也容易影响到主体的呈现，所以在大多数时候我们都是要避免或者要想办法消除眩光和光晕的。但在街头摄影中，眩光或光晕效果有时却反而能够增加街头的现场情绪，为画面带来更加真实和富有感染力的氛围效果，正如这张照片一样。

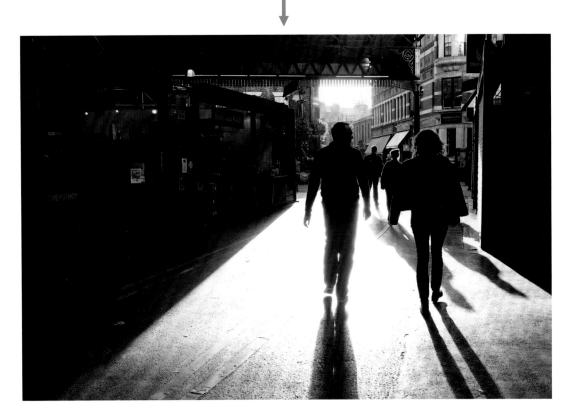

拍摄器材：富士 X100F 数码旁轴相机，富士 23mm F2 定焦镜头

拍摄数据：光圈：f/2.8，快门速度：1/400 秒，感光度：ISO100

3. 侧光光位

　　侧光是指从拍摄者一侧照射被摄体的光线，是我们在拍摄中最常使用的一种光位。根据夹角大小的不同，侧光还可以分为前侧光、正侧光、侧逆光等。

　　前侧光之下，被摄主体的明亮面大于阴暗面，可充分表现其形象特征和纹理质感，且立体效果鲜明。正侧光之下，景物的明暗面基本呈平均分布状态，明暗交界位于主体的中间位置，重在突出明暗交界线周围的细节特征。但在拍摄街头人像时，该光效会把人脸变成"阴阳脸"，所以我们通常会通过变动模特的姿态，或者细微调整灯光位置来消除这一现象。侧逆光之下，被摄体的明亮面小于阴暗面，整个画面趋向于低调效果，画面容易出现神秘气氛。

侧逆光不仅可以发挥逆光勾勒景物形态轮廓的作用，同时也能够发挥出侧光突显景物立体形态的效果。

在这张照片中，街头行走的人正好处于侧逆光的照射之下，其生动的姿态被拍摄者恰到好处地凝固下来，深暗的背景将被明亮光线勾勒出来的人物形态进一步突显，黑白灰的消色调与黄和红的色调相互协调，将人物时尚的街头气息进一步渲染出来。

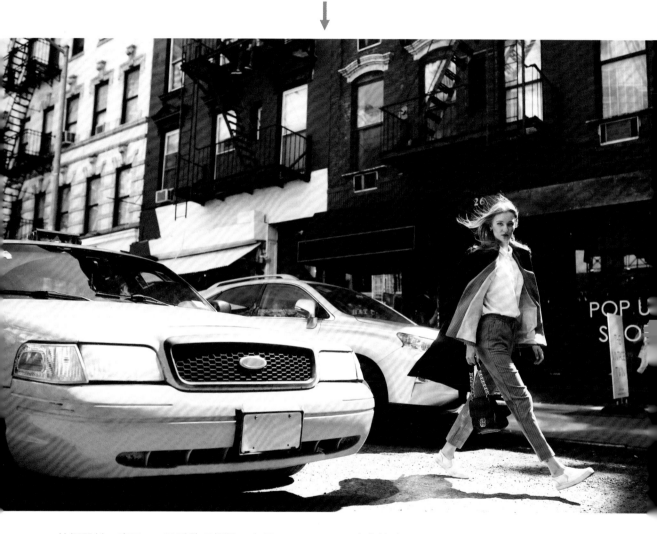

拍摄器材：索尼 A7 无反数码相机，索尼 24-70mm F2.8 变焦镜头

拍摄数据：光圈：f/5.6，快门速度：1/240 秒，感光度：ISO100

对于纵横交错的街道而言，在上午和下午的斜射阳光之下，很容易产生如画面这样的光照效果。行走在其中的人物会因为拍摄者的位置，而产生或顺光，或侧光，或逆光的不同光影效果。

在这张照片中，拍摄者选择了正侧光的拍摄角度对街道和人物进行刻画，一束阳光之下，行走的人物被精彩凝固，周边的阴影将这一处明亮映衬的更加鲜明，人物也在立体的光效之下被突显出来。

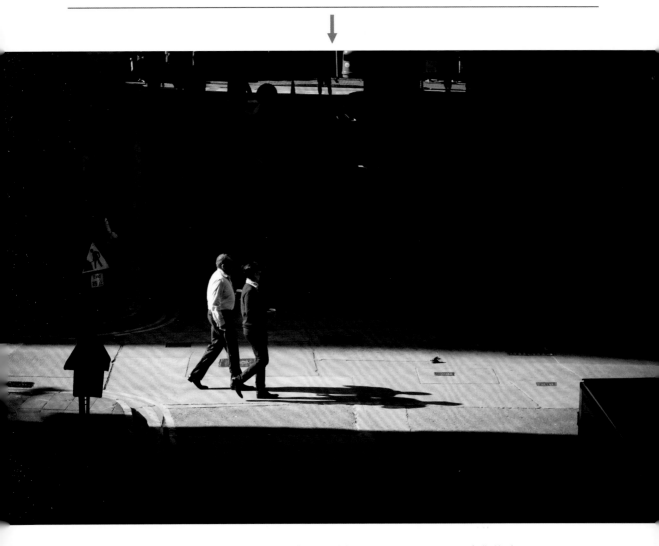

拍摄器材：佳能 EOS 5D Mark Ⅱ 数码单反相机，佳能 EOS 70-200mm F2.8 变焦镜头

拍摄数据：光圈：f/5.6，快门速度：1/260 秒，感光度：ISO100

4. 顶光光位

　　顶光是指来自拍摄体正上方的光线。在街道上拍摄时，顶光一般会出现在中午时分，而在室内环境下拍摄时，灯光多会出现在景物的上方，所以顶光效果会更多一些。顶光之下，人物脸部会形成骷髅光效，有碍美观，不过顶光在营造画面方面效果显著。

中午的强光处于一种由盛而衰的光照阶段，在给景物带来深重阴影的同时，也往往因为中午的氛围而赋予景物一些复杂的情绪。对于街头摄影而言，中午强光其实是一种有故事性的光线。

当浓重的阴影出现在树木下方，与树冠形成上下观照的虚实形式，周围的一片明亮，让其看上去变得醒目和孤独。此时墙壁上的质感和光影也变得醒目一些，看上去充满了生活的气息。

拍摄器材：尼康 D800 数码单反相机，尼克尔 24-70mm F2.8 变焦镜头
拍摄数据：光圈：f/8，快门速度：1/160 秒，感光度：ISO100

5. 脚光光位

脚光来自拍摄对象的下方，光线自下而上照射。在日常的街头拍摄中，脚光并不会被经常用到，因为它多会出现在夜晚的人工灯环境下，比如地灯、建筑上的氛围灯等。脚光因为光影效果独特，容易营造出一些神秘、诡异的画面氛围。

第 5 章

永远在路上

我的意图，就是要把我对事物的感知，变为拍摄对象本身，我总是力图拍摄一些这样的照片，它们没有起源，也没有结尾。——拉尔夫·吉布森

5.1 旅拍的心情

请带上旅拍的心情上街吧！

其实，对于街头摄影师来讲，每一次的外出拍摄，都可以算作是一场旅行。或长或短，或近或远，更重要的则是摄影师在路上的新奇心情，以及随时抽离开来去全新体验和观察身边景物的状态。只有带着一种旅拍的心情上街，即使是在最熟悉和普通的街头，也能随时被激发出拍摄的冲动，捕捉到吸引人心的动人画面。所以，从现在开始，就请将自己当作是一名人生路途上可以随时拍摄的旅人吧。

在外出拍摄时，轻装简行是遵循的基本原则。只携带必要的拍摄器材和衣物，避免给自己太多的身体负担，全身心地享受拍摄，投入到旅拍之中。

在城市街道中穿行，林立的高楼、幽深的街巷、变幻莫测的相遇，都使得街拍看上去充满了探险意味。而抬头之余，一架飞机刚好掠过楼顶，将心绪带向未知的远方，这份旅者的心情在这张照片所凝固的瞬间中被得到了淋漓尽致的体现。

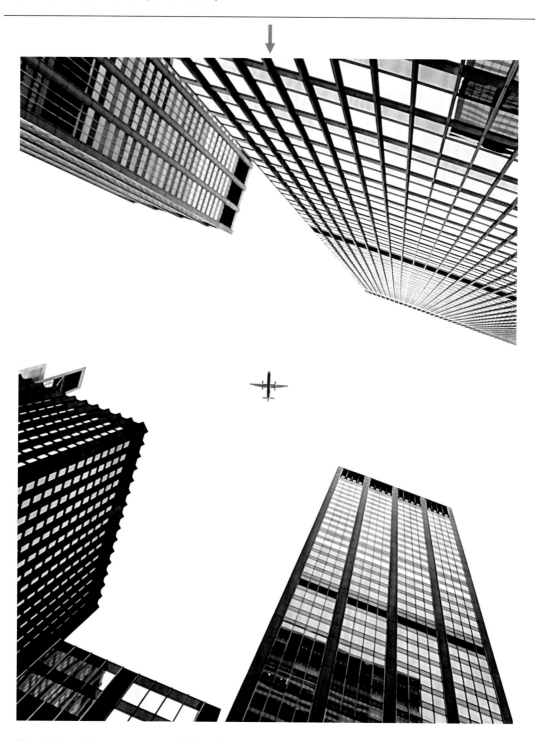

拍摄器材：佳能 EOS 5D Mark IV 数码单反相机，佳能 EOS 24-70mm F2.8 变焦镜头

拍摄数据：光圈：f/4，快门速度：1/320 秒，感光度：ISO100

5.2　火车

火车永远都是一种让人兴奋，且倍添旅行气氛的交通工具。

当我们从一地到另一地，准备做一个长途街拍时，就免不了会乘坐交通工具，比如火车、长途大巴车，或者是自驾汽车等。如果你选择的是火车，尽管它的固定路线及有条不紊，会带给我们诸多拍摄上的限制，但它仍然是一个充满无尽魅力的交通工具。更重要的是，它给我们提供了一个相对宽敞和丰富的内部空间，可以让我们有充分的时间去观察和捕捉车厢内部不同旅客的情态和场景，当然还有车窗外那不断变化的沿途景色。这将是一个吸引人心的过程。

需要注意的是，火车在高速奔跑中，外面的景色如白驹过隙，一闪而过，留给我们拍摄的机会可能非常短暂，而且不可重复。所以，要想捕捉精彩的景色，就要高度集中精神，时刻做好拍摄的准备，同时眼光要不断地扫视前方的景色，以给自己预判拍摄时机的时间，在景色移动到眼前时准确捕捉。当然，保持高速快门是保证画面能够清晰、准确地凝固下来的保障。

在火车驶进城市，或者驶离城市的过程中，也是拍摄的较佳时机。因为这一时间段内，列车可能会降低行驶的速度而留给我们更多的拍摄机会。同时，城市景色与沿途的风光景色相比，会变得富有差异，这会给我们带来更加强烈的新鲜感和拍摄冲动。当然，轨道两侧的城市景观，也会因为观看的角度，以及穿行区域的不同，而与通常的城市街道有着截然不同的面貌，这些差异之处都给我们的拍摄带来了吸引力。

在车厢内，还会发现一处神秘的地方，一个可以制造多重空间的明亮区域——车窗玻璃。从它身上，可以收获许多精彩的照片，所以不要错过它。可以靠近它，拍摄窗子上反射出来的一张张旅客的面孔，他们的形象与车厢内和车窗外的景色融合在一起，在虚虚实实中，产生出梦幻的色彩。而当太阳光从窗子射进车厢内时，一种美妙的光影会在旅客和座椅之间上演，那也将是产生精彩画面的好时机。当然，如果你觉得这些玻璃上的反光影响到画面表现，也可以使用偏振镜过滤反光，或者使用深色的遮挡物将明亮的反光去除。

当然，因为列车在运行过程中会产生一些晃动，这会影响到相机的稳定，而容易让画面产生虚化现象。这就需要使用较高的快门速度来拍摄，以确保所拍画面是清晰的。通常，可能需要将快门速度提升到 1/500 秒或者是 1/1000 秒，才能有效保证画面是安全的。

不过，火车的这种晃动也可以给我们带来意外的惊喜，那就是不去管快门速度的安全问题，让画面自由地产生虚化现象，也同样能够收获到打动人心的画面。

在车厢内有太多的时间可以慢慢观察周边的乘客和窗外一闪而过的风景。这时可不要蒙头大睡，错失抓拍精彩影像的机会。

明亮的窗子既可以为我们提供光线，也可以成为我们的背景。尤其是以明亮车窗为背景对主体进行剪影刻画，是我们在火车旅行中屡试不爽的拍摄角度。

拍摄器材：理光 GR 小数码相机，理光 GR LENS 18.3mm F2.8 定焦镜头

拍摄数据：光圈：f/2.8，快门速度：1/400 秒，感光度：ISO100

车窗前的一株植物在车外波光粼粼的水面映衬下，看上去安静而美好。对称的构图形式增加了绿植所在空间的协调和均衡感，光线的照射让绿植充满了生命力，或许在这一幕景象下，摄影师看到了一些什么，有关自身、有关旅行、有关生命……而按下了快门。

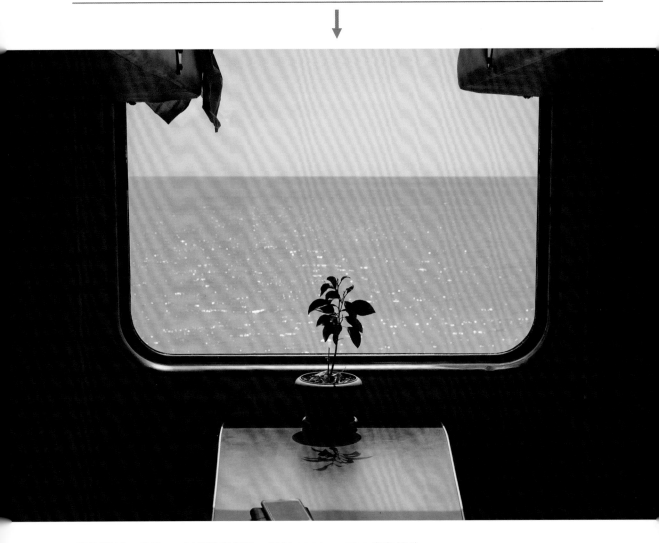

拍摄器材：索尼 A7 无反数码相机，索尼 24-70mm F2.8 变焦镜头
拍摄数据：光圈：f/5.6，快门速度：1/240 秒，感光度：ISO100

5.3 自驾

自驾在路上，享受那份自由和随心所欲的拍摄节奏。

 自驾汽车外出旅拍，是一种更加自由的方式。你可以随心所欲地控制拍摄的节奏；可以享受在路上的风景；可以轻松地通过车窗、后视镜等拍摄；如果你愿意，还可以随时降下车窗玻璃拍摄；可以轻松地靠近或者下车拍摄；可以去任何你想去的地方，只要汽车可以到达，你几乎就都可以实现；所以你能够拍摄到更多的照片。当然，你如果一人驾车出行，多少还是会有些麻烦，因为一边开车一边拍照，不仅不安全，而且也不方便。所以，理想的状态是你可以雇佣一个司机，这样就可以更大限度地解放自己。许多著名的摄影师都有驾车旅拍的经历，如瑞士摄影家罗伯特·弗兰克驾驶一辆破旧的二手汽车旅拍美国之后，结集成画册《美国人》，成为影响深远的一代名作；还有如美国摄影家李·弗里德兰德驾车旅拍的系列作品《美国：汽车外》，也是惊世骇俗；还有如日本摄影家森山大道，在读过凯鲁亚克的公路小说《在路上》而受到影响，迅速驾车踏上拍摄的旅途，都充分展现了自驾旅拍的魅力和价值。

 如果你不具备自驾的条件，又想通过汽车的载体纵览城市，最好的方式就是搭出租车或者乘坐公交车，尽管这会产生一定的费用，但是却可以实现在汽车内移动观看和拍摄城市街道的愿望，并获得视角独特的街拍作品。

拍摄器材：佳能 EOS 6D 数码单反相机，佳能 EOS 24-70mm F2.8
　　　　　变焦镜头
拍摄数据：光圈：f/2.8，快门速度：1/20 秒，感光度：ISO100

 车窗外飘飞的雪花在车灯的照明之下，划出丝丝白线。此时拿出相机来拍摄一张，可能是再正常不过的事情。在夜晚这种黑暗的环境下拍摄，尽管有前方的车灯照明，但快门速度依然不会很高，尤其是在光圈优先或快门优先的拍摄模式之下。所以，像飞雪和路边景色都有可能会被虚化，而使整个画面产生浓郁的动感气息，正如左侧这张照片一样。

在行驶的车内对车窗外的景色进行拍摄，需要较高的快门速度才能保证将其清晰凝固下来，否则就容易产生动态虚化的效果。当然，还有一种情况就是如下面画面所示，拍摄者与拍摄对象都处于相向而行的运动状态之中，这种用镜头追拍拍摄对象的方式，很容易获得拍摄对象清晰，其周边环境被强烈虚化的效果，从而在画面中营造出鲜明的速度感。

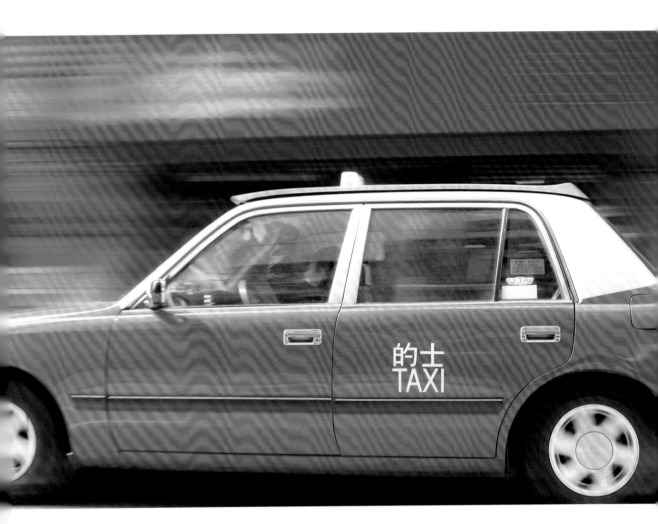

拍摄器材：索尼 A7 Ⅱ 无反数码相机，索尼 24-105mm F4 变焦镜头
拍摄数据：光圈：f/4，快门速度：1/120 秒，感光度：ISO100

5.4　公交大巴车

　　我乘坐公共汽车或火车出行时，总是有一种浪费时间的感觉，因此我就开始拍照。我用相机对我眼前感兴趣的事情进行视觉探索，用一种纪实的风格。但若说我的摄影目的是什么，可以肯定，它更多的是一种诗歌味，而不是什么新闻味。——汤姆·伍德

　　四通八达的公交线路，可以带你到任何你想去的城市区域，所以，来一场公交旅拍吧！

　　城市的公交车是许多街头摄影师出行拍摄的首选。穿行在城市之中的公交车，为街头摄影师提供了体会城市的绝佳条件，而且相比出租车，它花费更低，不足之处就是无法像出租车那样机动和自由。不过，我们却可以通过公交地图，换乘不同路线的公交车来达到拍摄的需要。

　　乘坐公交车拍摄需要注意的事项如下：

　　（1）公交车的晃动感会更加强烈，而且城市交通比较复杂，停停走走的情况时有发生，所以需要我们在拍摄时拿稳相机，像在火车上一样设定较安全的快门速度，以保证能够准确捕捉瞬间。

　　（2）公交外的景色变化莫测，需要我们的精神高度集中，做到眼疾手快。通常刚开始拍摄时会无法把握公交速度与拍摄时机之间的频率，在拍摄一会儿之后，一般对拍摄时机就能做到心中有数。

　　（3）除了车外的景色，车内也是我们拍摄的战场。不断上车下车的乘客，为我们提供了丰富多彩的拍摄内容，乘客的独特性，以及巧妙的瞬间结合和富有故事性的场景等，都是我们重点观察和拍摄对象。

　　（4）在车内落座时，要选择中间段或靠后的位置，并挑选靠窗的座位，因为公交车的前半段多需要为老幼病残孕等乘客让座，这会打扰到你的拍摄，同时选车的后排座，视野更好，能够一览车内的情况，便于自己观察车内乘客进行拍摄。挑选靠窗的位置自然是方便自己向车窗外取景拍摄。

　　（5）如果我们选择站在车内拍摄，尽量不要选择在上下车门的位置，因为乘客频繁上下车会带来不便和潜在的危险。在车辆行驶中，要尽量选择靠窗的位置稳定好自己，要在汽车平稳行驶的过程中择机拍摄，避免因为突然刹车、车身强烈晃动等带来的磕碰和人身伤害。

因为下雨天的关系，车窗上有了不一样的景象——湿漉漉的水珠因为反射前方车灯的光线而变成了红色，被雨刮器刮过的玻璃则变得通透，并产生一个鲜明的形状，这一变化显然被拍摄者敏锐的观察到，并通过小景深的画面，清晰刻画了车窗上的这一景象，同时虚化前方的车辆来营造生动的虚实对比和空间氛围，达到了很好的视觉表现效果。

拍摄器材：索尼 A7 Ⅱ 无反数码相机，索尼 24-105mm F4 变焦镜头
拍摄数据：光圈：f/4，快门速度：1/90 秒，感光度：ISO100

当我们在公交车上拍摄街道时，多是一种俯视的拍摄状态。而且因为速度的关系，会产生一种迅速浏览的体验感，留给拍摄者捕捉生动画面的时间也就非常短促，而且不可重复。这就对拍摄者的迅速反应和精准捕捉的能力提出了较高要求。在观察和拍摄上的稳、准、狠是此时的基本要求。

这张照片展现了一个独特的街头瞬间——独具特色的场景与人物的形态在瞬间的捕捉之下，结合的恰到好处，呈现出真实而浓郁的街头意味。

拍摄器材：理光 GR 小数码相机，理光 GR LENS 18.3mm F2.8 定焦镜头

拍摄数据：光圈：f/2.8，快门速度：1/400 秒，感光度：ISO100

5.5 地铁

在有地铁的城市，选择在地铁内拍摄，是颇受摄影师青睐的方式。

　　地铁是一个城市重要而繁忙的交通系统，在这个空间内，有大量的乘客往来，这为摄影师观察和捕捉精彩画面提供了源源不断的新鲜内容。只是需要注意的是，地铁内的空间相对比较封闭，而且多在地下穿行，所以你的拍摄行为更容易引起车厢内乘客的注意，因此要做好应对质疑的准备。如果你在拍摄过程中受到了他人的阻碍和威胁，首先要注意保护自己，保持微笑，并及时作出合理的解释。你可以尝试给他们观看你拍摄的照片，争取到他们的同意，甚至可以留下彼此的联系方式，将照片发送给他们，这会打消他们的疑虑。如果这还不能解决问题，那么就试着删掉照片，离开现场。如果一开始就能感受到对方明显的敌意，就不要犹豫了，以最快的速度第一时间撤离现场。

　　在地铁内，照明设施普遍都是灯光，所以空间内环境的亮度不会太高，此时在拍摄时非常容易拍到虚化的影像，尤其是拍摄走动的人物时，就更容易出现。因此，你如果想要画面清晰，就要注意让相机保持有较高的快门速度，你可以通过开大光圈，或者提高感光度来提高快门速度。不过，感光度也不是越高越好，一般要控制在ISO800以内，超过ISO800，画面的颗粒感就可能会变得分外明显，影响到画面的品质。当然，还可以选择使用闪光灯，不过这样做会很容易暴露自己，刺激到周围的人群，因此若想要使用闪光灯，就要做好处理人际关系的准备。

拍摄器材：佳能 EOS 5D Mark Ⅳ 数码单反相机，佳能 EOS 50mm F1.4 定焦镜头
拍摄数据：光圈：f/2.8，快门速度：1/90 秒，感光度：ISO100

因为地铁是一个人来人往的匆忙状态，所以我们在拍摄时可以通过取景和快门速度来营造这种真实状态。比如画面中使用较低的快门速度，在地铁开动时按下快门，一方面保证清晰凝固下行人的状态，另一方面则又生动虚化了运行的地铁，同时在构图上通过对行人的安排营造出一种人来人往的视觉感，将地铁的匆忙氛围生动渲染出来。

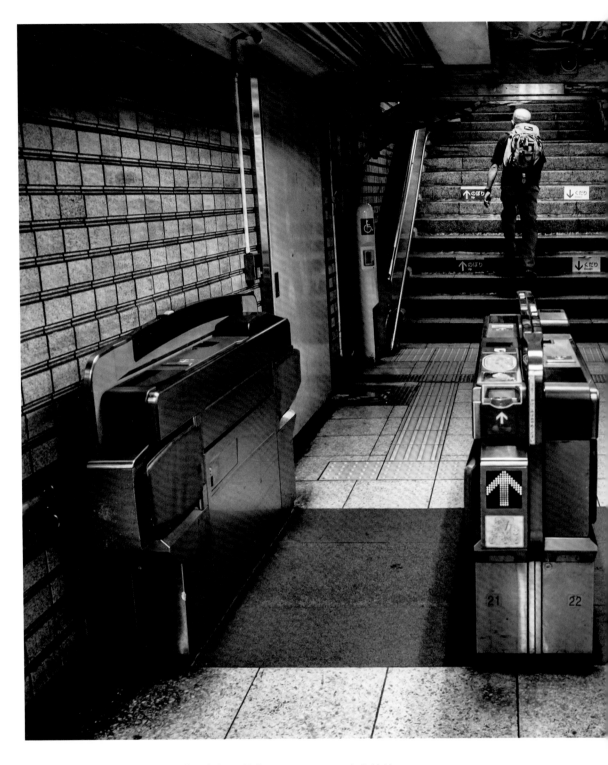

拍摄器材：佳能 EOS R5 无反数码相机，佳能 EOS 35mm F2 定焦镜头

拍摄数据：光圈：f/2，快门速度：1/100 秒，感光度：ISO100

巧妙利用过道的透视结构来营造画面的空间深度，同时在其中捕捉点缀元素，恰如其分地安排在中间来吸引观者注意力，不仅能够较好地展现地铁的环境特征和空间氛围，而且也会让画面变得更具接头感，一如画面所示。

5.6 步行

用脚步丈量城市，没有比这个更适合街头摄影这种拍摄类型的方式了。

步行尽管看上去缓慢、笨拙，但却是一步一景，与城市作最亲密的接触，感受来自街道最纯粹和最真实的气息。

用步行拍摄，首先要为自己准备一双轻松舒适的鞋子，它可以让你行走的更久更远。其次，要注意为自己补充能量和水分，让自己时刻保持充沛的精力，这两点看似细小的事情，其实却非常影响街拍的体感，处理不好会影响到街拍的质量。

除了在主街道上行走之外，还可以将一部分时间投入到"犄角旮旯"里，深入到小街小巷之中，甚至是老旧的居民小区，你会在一种强烈的安静中，体会到来自生活的朴素气息，这与繁华的商圈气息截然不同。从中你能感受到街道不同的生命气息和味道，也可以帮助你获得更加多彩的街头影像。

在街头巷尾的行走中，我们经常会碰到一些小动物，如小猫、小狗、小鸟等，它们如同街道的精灵，值得你去驻足拍摄。此外，一些富有反差的街道，如古老与现代、旧与新、灰暗与靓丽、灰与彩等，也是营造反差美感的极佳对象。总之，让自己保持敏感和清醒，才能从看似混乱的街道中不断挖掘出散乱在灰尘中的"金子"。

特殊的天气条件可以带给街道不同的样貌和气息，也是街拍的重要时刻。所以，当我们遇到特殊天气时，就不要因为说天气不好而拒绝出门，那会让自己错失掉许多精彩的拍摄机会。像画面中这种大雪纷飞的天气，配合有轨电车，以及周边的朦胧氛围，都让画面产生出不同以往的诗意气息。

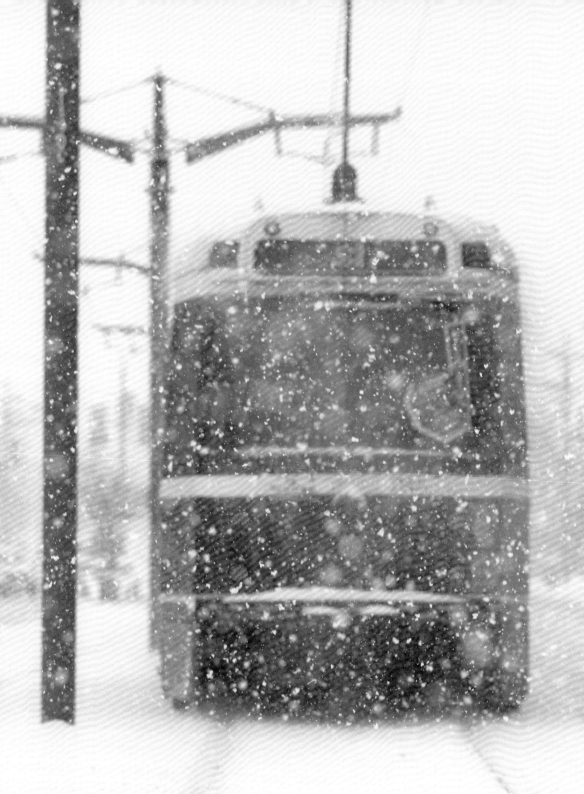

拍摄器材：佳能 EOS 5D 数码单反相机，佳能 EOS 24-70mm F2.8 变焦镜头

拍摄数据：光圈：f/2.8，快门速度：1/140 秒，感光度：ISO100

步行是一种最主流和最自由的街拍方式，同时也是最能够体验街拍魅力的一种出行方式。在步行中邂逅的一些景色，可以随心所欲的拍摄，当你遇到令自己感兴趣的拍摄人物和场景时，你还可以尝试跟踪拍摄，捕捉更多有趣的瞬间。当然，这要保证在安全距离和不会给拍摄对象带来困扰的前提下进行。

拍摄器材：理光 GR 小数码相机，理光 GR LENS 18.3mm F2.8 定焦镜头
拍摄数据：光圈：f/2.8，快门速度：1/320 秒，感光度：ISO100

步行可以让自己去到很多其他出行方式到不了的地方，从而能看到更多，拍到更多。

画面中的摄影师在一处天桥上发现了富有趣味性的场景——一行人正在攀登一处狭窄的阶梯，他们很有排列感，而四周的建筑也颇富结构形式，同时摄影师也将自己的身影投射在阶梯之上，从而营造出独特的视觉趣味。

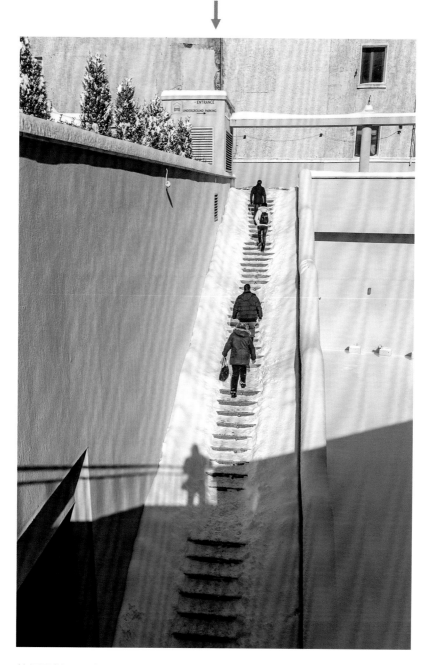

拍摄器材：尼康 D800 数码单反相机，尼克尔 24-70mm F2.8 变焦镜头
拍摄数据：光圈：f/5.6，快门速度：1/200 秒，感光度：ISO100

第 6 章

街头摄影的
对象

在还没有拍摄之前，最重要的事情就是你要对你将要拍摄的主题抱有一种心灵相通的共鸣，或者某种思考，重点并不在拍摄对象本身，而在于你是怎么看这个对象的。——西蒙·帕克

6.1 建筑

拍摄器材：尼康 D850 数码单反相机，尼克尔 24-70mm F2.8 变焦镜头
拍摄数据：光圈：f/5.6，快门速度：1/90 秒，感光度：ISO100

建筑在我们的生活中占据着重要的地位，也是我们喜闻乐见的拍摄对象。在街头，建筑举目皆是，但如何将之表现出来，则可能是许多街头摄影人的疑问。当看建筑物时，一般情况下都会仰视它，因为它们都太高大了。同样，当拿起相机拍摄它们的时候，就会形成仰视角度，我们的镜头，尤其是在短焦距下，会放大我们与建筑的距离，并在透视变化中强化建筑的高大和雄伟感。

在建筑的高大结构中，许多局部细节也具有相当的表现力。我们可能已经拍摄了足够多的建筑，但是回过头发现，它们可能更多是完整的建筑体，而饶有趣味的建筑内部景观却少有拍摄，这不能不说是一件遗憾的事。因为很多建筑从整体上看是看不出什么更有趣的事情，我们需要深入到它的内部细节当中，寻找它有趣的质感纹理、结构、色彩变化、图案等。我们不妨靠近建筑，或者进入到它的内部，去发现更有趣的拍摄对象。

此外，光线对建筑物的外貌和基调有着强大的塑造作用，不同的光线可以为建筑带来截然不同的景观效果。晨昏光因为光线柔和，位置较低，色温偏暖，所以不会带来大的光比反差，而且建筑物的影子会被拉长，温暖的阳光会给建筑表面镀上一层金黄色，极富渲染力。可以营造安静、祥和的画面意境，也是制造剪影效果的最佳光线。

我们知道，现代建筑物的表面很多都是玻璃钢等具有反射性质的物体，所以它可以反射建筑周围的景物，利用这一点，我们就可

以表现出截然不同的建筑画面。建筑物的反射性可以给我们带来另外一种表现可能——双重空间的再现，这会很迷人。此外，除了建筑物本身，我们还可以利用建筑周围具有反光特性的景物，如水池、汽车、光滑的大理石、镜子等来表现建筑物，我们可以拍摄到建筑物的倒影与建筑完美地对称在一起，也可以拍摄到反光表面中的另外一个空间——建筑物等的倒影，如果你再将建筑物倒影的照片倒过来观看，效果又会发生什么变化呢？

　　如上图画面中的建筑局部，不仅凸显出建筑生动的结构特点，同时也表现出结构的排列美感、明暗节奏，以及因为玻璃的反光而产生的色彩变化和光影趣味，看来极富魅力。

拍摄器材：理光 GR 小数码相机，理光 GR LENS 18.3mm F2.8 定焦镜头

拍摄数据：光圈：f/2.8，快门速度：1/400 秒，感光度：ISO100

当眼前的建筑物形状非常吸引人或者色彩独特时，我们可以选择在阴天、多云天气或者是日出前和日落后前来拍摄，因为那时的天空光，也就是柔光可以将建筑物的质地和色彩进行细致的刻画，建筑物的形状和色彩不会因为直射光产生的强烈阴影和反光而受到干扰。此外，还可以运用仰视拍摄或者远距离拍摄，将天空和白云也纳入到画面中，营造别样的画面气氛。

很多建筑物都是设计师的杰作，那里包含了设计师的设计理念和智慧美感，包括内在的结构和各种图案纹理等，这一些都可以是我们表现建筑的重要元素，要善加利用。我们可以用这些框架结构和不同的空间图案来构置画面，在画面中形成一些有趣的构成效果；我们也可以组合图案来表现一种抽象的画面意境。总之，在建筑物中你可以寻找到很多的拍摄灵感，只要你去用心观察。

横画幅更适合表现宽阔的建筑场景，比如并排的建筑群，横画幅有效的横向延伸性，可以带来更宽广的视角，为观者提供更多的视觉信息。所以对于横向延伸特性的建筑而言，横幅构图最为适合。竖画幅因为在纵向上的延伸性，比较适合表现竖长的单体建筑，体现其高大和向上性。所以，在拍摄建筑时，可以根据建筑的形态选择相应的画幅形式。当然这只是普通意义上的建议，它可以给你的构图带来一定的安全保障，但却不能给你带来意外的惊喜，所以，你要想拍摄更加出色的建筑照片，就不要拘泥于此，要学会打破它。

6.2　生活状态

生活就在我们身边，拿起相机的我们如何面对生活，如何表达生活化的各种情景，体现着我们对摄影的理解和态度，更有着我们对生活的审视和思考。生活中有你有我，不管我们以怎样的目的和心态去表现生活，在我们按下快门的一瞬间，都应该心存对生活的尊重和热爱之情，同时也是对自我的一份认同。唯有如此，或许才能真正帮助我们深刻地理解和洞察生活，在平凡的生活化场景中捕捉到打动人心的闪光之处。

在平常的拍摄中，要尝试用生活化的情感去观察和取舍。生活化可以理解为一种人间烟火气，一种淳朴的、接地气的情感。要拍摄到精彩的生活化画面，需要运用这种情感去观察和取舍。这要求街头摄影师能够关注当下，甚至是关注自我，更多地从身边的事物入手，去重新打量和认真感受。在百态生活中，那些温情的、有趣的、感人的丰富瞬间，会在一双具有生活化的情感的眼睛之中，被更多地发现和捕捉。

拍摄器材：尼康 D850 数码单反相机，尼克尔 85mm F1.8 定焦镜头

拍摄数据：光圈：f/1.8，快门速度：1/240 秒，感光度：ISO100

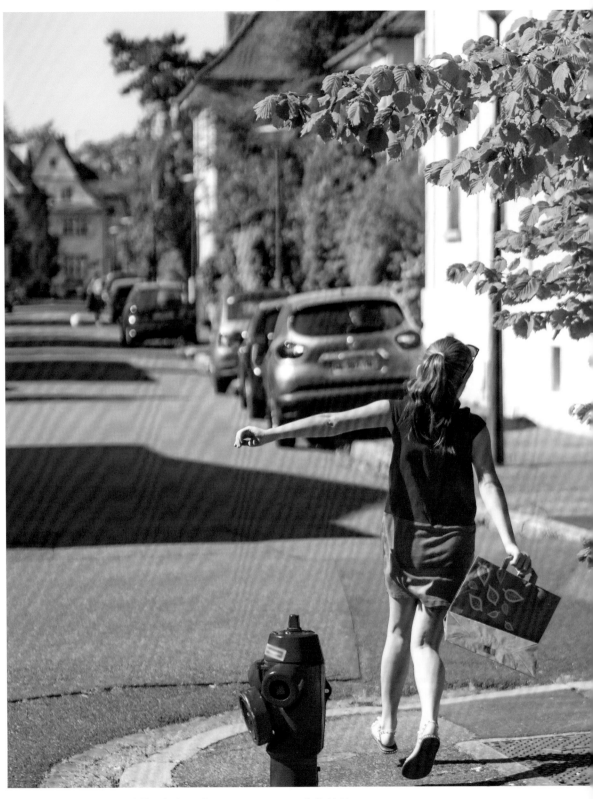

拍摄器材：索尼 A7 无反数码相机，索尼 24-70mm F2.8 变焦镜头

拍摄数据：光圈：f/2.8，快门速度：1/180 秒，感光度：ISO100

用真实的角度去表现生活化的画面。生活化的画面多讲求真实感，真实的记录和呈现生活，是我们多用的表现角度。要获得真实的角度，就要深入生活，观察生活，用较为客观的表现手法来塑造画面，比如多采用标准、长焦或小广角镜头来拍摄，避免使用过于夸张畸变的超广角镜头；在后期处理中要把握好处理的度，比如画面要避免出现人为挪用、合成和添加元素等造假行为，色彩色调要还原真实，避免出现色彩失真等问题。当然，在拍摄中，为了寻求我们心中所要的画面效果，也会出现一些摆拍行为。在尊重客观事实的基础上适当摆拍是被允许的，比如让拍摄对象动一下位置，或者摆放一些生活的物件以作衬托等，都是为了生活化的真实感更加生动而做的必要设计。

将生活化的画面生动化。讲求真实和客观并不意味着要舍弃画面的设计和生动性，我们需要在保证真实感的基础之上，让画面保持吸引力。因此，在拍摄中，可以选择富有趣味性和表现力的角度，比如对低角度或高角度的选择、选用精彩的前景衬托主体、选用简洁的背景突出视觉中心，或者捕捉主体最为精彩的瞬间等，也可以在构图中营造富有形象感和趣味性的画面形式和内容，比如生动的均衡构图、框式构图、几何构图、对称构图等，以及对动静、虚实、疏密、明暗等对比手法的运用，都是我们屡试不爽的处理手法。

我相信，接近拍摄主题的时候，你应该会有两种态度，一种是预想，正是它使你来到拍摄现场，另一种就是即兴创作，它给你提供的是发现的机会，两种态度必须同时起作用。但对于摄影作品来说，更重要的是它得具有一种坦诚的感觉。——丹尼斯·斯托克

6.3 静物

　　静物拍摄在很大程度上完全取决于我们自己的选择。也就是说，相对于风光和人物摄影，静物题材更加主观和具有可控制性。我们需要绞尽脑汁地去寻找和挖掘静物自身的独特美感，然后借助光线用创造性的方法去表现它们。千万不要以为拍摄静物就是拍摄诸如水果或者鲜花之类，我们可以开放性地选择拍摄对象，只要它是吸引你的。

　　如右图画面中这只饮料瓶，它在马路上被碾压成扁平状态，泛着光泽，尽管它在宽广的马路上看上去微不足道，但敏锐而细心的摄影师还是发现了它的不同，走近它俯身拍摄，它被碾压的形象，以及精彩的明暗和纹理质感，带给了我们深刻的印象。当然，粗粝的地面也起到了很好的衬托效果，它不仅纹理生动，而且相对简洁，从而将饮料瓶凸显了出来。

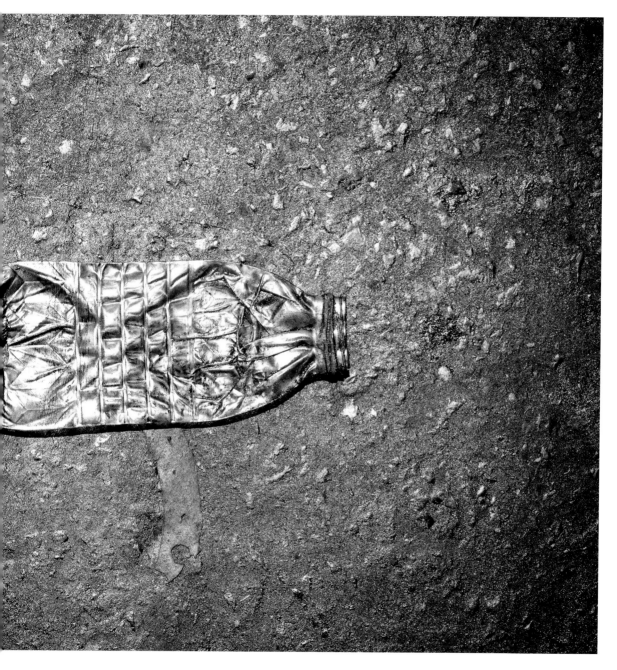

拍摄器材：富士 X100F 数码旁轴相机，富士 23mm F2 定焦镜头

拍摄数据：光圈：f/4，快门速度：1/180 秒，感光度：ISO100

在拍摄静物时，这种背景的选择会变得极为重要。通常情况下，简洁且适宜的背景是静物照最好的选择。因为这样的背景不会对我们的拍摄对象产生过大的干扰，可以降低拍摄的难度。比如一面素色的墙或者一张大的白色或素色的纸就是比较不错的选择。此外，在选择背景时还需要考虑背景的色调，因为浅的静物一般需要深色的背景来衬托才会变得更加突出和鲜明。

户外静物的背景选择比较多元，我们可以通过变换拍摄角度来选择不同的背景。但是室外拍摄时的光线会对画面产生很多限制，因为相对于室内拍摄，它的变化性很强。所以，在室外拍摄静物，需要选择拍摄的最佳时间。通常在晴天情况下，上午 10 点以前的光线以及下午 3 点以后的光线都是较理想的拍摄光线，而晨昏光线可以说是最佳。当然，我们也可以选择在阴天拍摄，这时的散射光对于静物的色彩和形状会有良好的表现。此外，在晴天拍摄，如果情况特殊，我们可以采用对暗部进行补光的方法来缩小光比反差，也可以将静物置于阴影中拍摄。

我们在拍摄静物时，光线会给静物表现带来较大影响。所以，在选择静物时，要考虑到光线对它的刻画和影响，选择相适宜的光线。一般来说，柔和的顺光照明具有一种美化形状的效果，易于展现二维空间，并会将静物的色彩表现得更加饱和、艳丽；而侧光照明则有利于突出被摄体的表面特征，且会形成投影，能够强化主体的立体特征和质感效果。但有时候，投影也会掩盖被摄体的表面细节，影响其周围静物的形体和色彩表现，所以在使用侧光照明时，一定要时刻注意投影对画面的影响，控制好光比变化，适时对暗部进行补光。

除了光线之外，静物的构图也非常重要，为了拍摄成功，我们必须在画面所用的物品之间建立某种联系，使其成为一个有机体，为整个画面的表现各出己力。在取景构图之前，我们可以先对拍摄对象进行分析，比如它的形状、色彩、形态和质感等特性如何，怎样来作协调和突出，这样一来，我们就可以大体知道该如何来构置画面了。完美的构图要讲究均衡和协调，在将被摄体有机组合起来之后，焦点会被突出，而不是减弱，每个物体都应具有给下一个物体添加情趣的特性。在静物摄影中，三角形构图是最经典的构图方法，因为它具有稳定性和协调性，可以使画面更加饱满、有序，在静物的摆放中，要注意疏中有密，密中有疏，适当留白，给人以空间的遐想。

在日常拍摄中，我们会遇到很多美丽的静物，这些静物本身就具有让人赏心悦目的构成特征和美感。当面对这些静物拍摄时，发现恰当的拍摄角度和使用合理的光照是奥妙所在，同时紧紧抓住"第一感"，也就是第一眼看静物时所留下的冲击和印象，然后通过构图和用光，将这一鲜活的第一感转换成影像。

拍摄器材：尼康 D850 数码单反相机，尼克尔 50mm F1.4 定焦镜头
拍摄数据：光圈：f/2.8，快门速度：1/120 秒，感光度：ISO100

6.4 表演活动

拍摄器材：佳能 EOS 5D Mark Ⅱ 数码单反相机，佳能 EOS 70-200mm F2.8 变焦镜头

拍摄数据：光圈：f/5.6，快门速度：1/120 秒，感光度：ISO100

　　表演是一种比较特殊的活动，它不是杂乱无章的项目，而是事先经过人为设计和编排，然后以一定的艺术表现性和主题性在某一时间进行集中展现，以供观者欣赏，甚至参与的文化形式。它有特定的活动场所，甚至舞台设计，包括背景环境、灯光道具等，有一定的演出流程和章法，甚至表演者还有自己的角色设计，所以拍摄表演类活动，相比其他项目，会有自己独特的地方。那么对于街头摄影师而言，在摄影表现上该从哪些方面对这一活动进行把握呢？

　　首先要注意去了解现场、把握节奏。因为表演活动往往是在一段时间内持续集中的进行，强度高、密度大，所以为了更顺利地取景拍摄，街头摄影师应该事先了解下表演场地，为自己后面角度的选择做好准备。在拍摄中则要把握好表演活动的节奏，甚至要了解活动的基本内容，避免顾此失彼，失去拍摄活动高潮的机会。

　　再有就是注意拍摄的角度。街头摄影师要善于观察，在拍摄前选择好自己最佳的拍摄位置，也就是我们所说的站位。在拍摄中要根据现场需要，善于选择不同的拍摄角度去表现，包括纵向高度上和横向水平上的角度变化，并在角度的选择中善于运用不同的构图要素，如线条、形状、结构等来增强画面的形式趣味。

拍摄器材：佳能 EOS 5D Mark Ⅳ 数码单反相机，佳能 EOS 24-70mm F2.8 变焦镜头

拍摄数据：光圈：f/4，快门速度：1/240 秒，感光度：ISO100

　　有些表演活动现场往往事物比较繁杂混乱，这就需要街头摄影师能够简约画面，善于作减法来突出主体，或者是小景深虚化，或者是长焦距拉近拍摄，都是方法，不一而足。

　　光线处理在表演活动的拍摄中也非常重要。表演活动一般会分室内和室外，不同的环境以及光线设计，造成了表演现场光线的复杂性。这就需要街头摄影师能够分析现场光线，运用好曝光、用

光的技能。在光线多样又变化丰富的条件下，比如混合光、激光、射光等，一般多采用手动曝光，并要不断保持对拍摄对象进行测光。还有现场氛围，街头摄影师要利用大场景或者精彩的局部瞬间等来营造现场氛围，能够善用色彩、动静、虚实等对比手法来增强活动的现场感和气氛效果。再有就是姿态瞬间的捕捉，不管是场上的表演者还是场下的观众，摄影师都要注意捕捉他们精彩的细节和姿态瞬间，要控制好快门速度，该清晰的瞬间要保证不能虚糊，捕捉的过程要快、准、稳、狠，有时候为了保证成功率，我们会选择连拍模式，而精彩的画面往往就会从中产生。

大师说

　　我总是倾向于把镜头对准那些脸部神情很独特或特别引人注目的人。这类肖像照片中，有相当一部分是我在旅途中与陌生人短暂偶遇时拍下的，有一些从头到尾也就是两三分钟的时间。——弗兰斯·兰廷

6.5　街头人像

　　一幅生动的街头人像摄影作品，最为显著的特征就是人物表情的刻画和动作的表达到位。所以，对人物的情绪把握，以及是否能够准确地进行凝固、表达，就成为一种考验。不过，这也并不意味着成功抓拍有多的难以捉摸，我们可以从以下几个方面进行试验：

　　（1）仔细观察人物的表情和动作变化。人物的表情往往转瞬即逝，美好的动作也往往很难复制，这需要我们在拍摄时要时刻注意模特的表情变化，并运用娴熟的技术将其抓拍下来。在日常的生活中，也要锻炼自己的这种观察能力，多进行抓拍尝试。

　　（2）设置连拍。最能够保证抓拍成功的技术支持就是数码单反相机的连拍功能，连拍模式下，人物的表情和动作被一连串地拍摄下来，其间总会有一张是最好的。

　　（3）适当偷拍。偷拍状态下，人物不被摄影师所打扰，不管是表情还是动作都是最自然和放松的，最能够拍摄到原汁原味的生活人像照。这需要我们眼疾手快，如果被拍摄对象发现了，可

能会带来麻烦。当然，这一切都是在尊重对象意愿的前提下进行的。

（4）设置较高的快门速度。对于抓拍来讲，较高的快门速度是清晰抓拍的关键，因为抓拍往往是在瞬间完成的，有时甚至是在运动之中，难以避免相机抖动的发生，过低的快门速度会使主体虚化，较难取得清晰的影像。

拍摄器材：尼康 D800 数码单反相机，尼克尔 50mm F1.4 定焦镜头
拍摄数据：光圈：f/2.8，快门速度：1/200 秒，感光度：ISO100

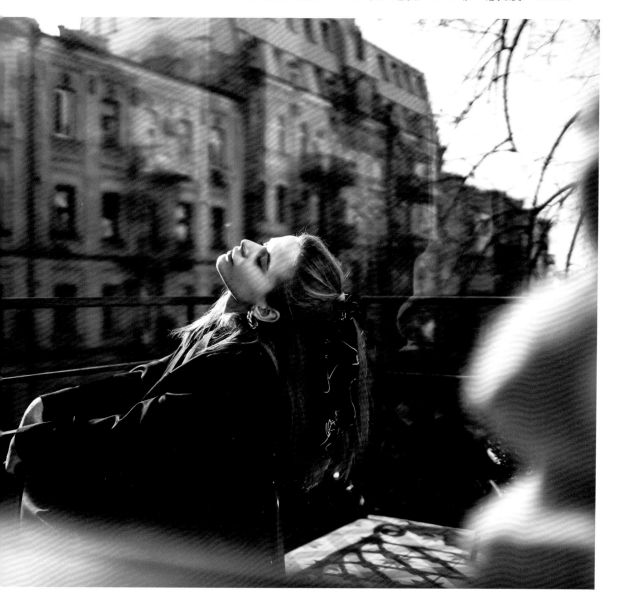

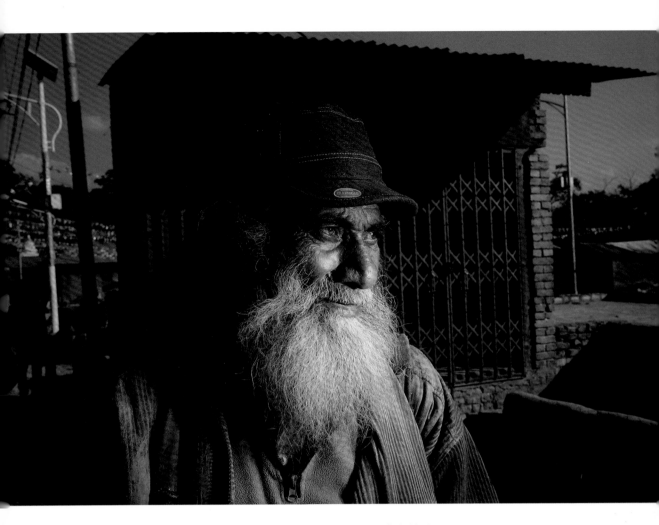

拍摄器材：尼康 D3 数码单反相机，尼克尔 24-70mm F2.8 变焦镜头

拍摄数据：光圈：f/5.6，快门速度：1/120 秒，感光度：ISO100

　　人物面部特写的拍摄范围是在人物胸部以上。面部特写可以细腻地表现人物的五官特征、肌肤肌理，以及人物情绪和状态，对摄影师凝固表情瞬间和把握模特情绪有较高的要求。

　　通常，在拍摄特写时多会注意对人物的眼神进行刻画。在面部特写中，人物的眼神是表现的难点之一，因为眼神直接传达了模特的气质、内涵以及心理状态，所以把握住眼神就抓住了人物的神，不管是儿童天真无邪的眼神还是劳动者坚毅深邃的眼神，都需要我们用心去挖掘。

　　再者就是画面的裁切。在拍摄面部特写时，取景框要避免从模特的脖子以及额头发际线处裁切，不然会使画面显得怪异。此外，当人物的面部五官特征很明显时，可以采用大特写，加强画面的视觉冲击力。

　　还有就是一项屡试不爽的人像定律，即对人物的眼睛进行清晰对焦。正所谓"眼睛是心灵的窗口"，只有人物的眼睛清晰对焦，画面才能与读者产生更加直接的交流，使读者能够迅速地感受到画面中人物的情绪和精神状态。每一幅画面都有视觉中心点，对于人像画面而言，请将画面的视觉中心放在人物的眼睛上。

6.6 时尚

拍摄器材：佳能 EOS 5D Mark Ⅱ 数码单反相机，佳能 EOS 24-70mm F2.8 变焦镜头

拍摄数据：光圈：f/2.8，快门速度：1/360 秒，感光度：ISO100

　　街头并不缺少时尚。捕捉街头的时尚是许多街头摄影师的重要功课。时尚本身充满了新鲜的元素和诱惑的力量，具有较为鲜明的审美特征，因此当我们尝试用镜头捕捉时尚的元素和画面时，对

于摄影师而言，则意味着其应该有时尚的观念和对时尚敏锐的眼光，在时尚这件事上有着自己的判断和审美，可以通过画面将时尚完美阐释。

街头摄影师应该关注流行文化和风向，知晓服装搭配和时兴的照片风格。除此之外，在画面的营造上，服饰的表达要比人物形象显得更具积极性，这与性感人像和人像生活有些不同，因为要想表达出时尚，肩负潮流美学的服饰显然更具时尚意味。同样的拍摄对象，身穿普通的生活衣装与身穿流行的品牌服饰，所带给人的形象气息显然是不同的。虽然时尚人像更注重服饰的表达，但是人物的形象和气息也需要与服饰的风格相搭配才能和谐起来，这也是为什么时装的展示需要专业模特的原因所在。

在上页这张照片中，年轻的人物、简约的黑白色调和富有造型感的身姿，都透露出一种时尚的韵味。

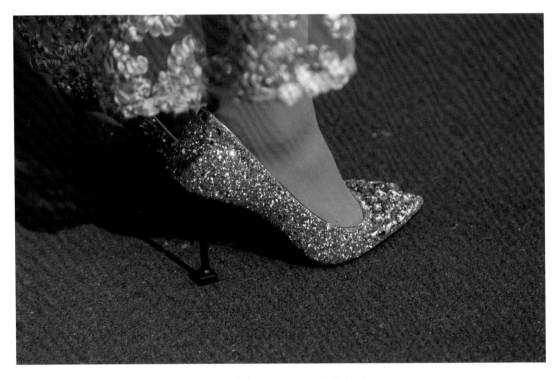

拍摄器材：尼康 D850 数码单反相机，尼克尔 50mm F1.4 定焦镜头
拍摄数据：光圈：f/1.8，快门速度：1/240 秒，感光度：ISO100

时尚存在于一些细节和情绪之中。对于街头摄影师而言，如何通过独特的取景、巧妙的用光来展现时尚的气息，是重要的思考方向。街头摄影师更重要的任务在于对被摄对象姿态和形体上的时尚感塑造。如果拍摄对象本身有着比较敏感和时尚的生活方式，那么将搭配交给对象自己来完成即可。

时尚还有一个特点就是"夸张"，常常需要"别扭"、夸张的姿态、妆容和丰富的道具来完成，带有较强的设计感和主观性，但是要遵循不为夸张而夸张的原则，将其保持在合理的艺术氛围之内，否则就容易带来滑稽肤浅等不好的视觉印象，时尚感荡然无存。

上面这张照片展现的是女人的脚部局部，性感、璀璨的高跟鞋呈现出时尚耀目的一面，而独特的取景视角则展现出一种有关人物和时尚的联想空间。

6.7 动物

拍摄器材：尼康 D800 数码单反相机，尼克尔 70-200mm F2.8 变焦镜头

拍摄数据：光圈：f/2.8，快门速度：1/240 秒，感光度：ISO100

　　动物与我们的关系比较特殊，这也使得它们成为很多街拍摄影师的拍摄对象。如果你曾经也尝试拍摄过动物，那么一定对它们敏捷的动作、逃跑的反应等特征印象深刻。因此，在街头拍摄动物，反应敏捷、眼疾手快是对摄影师的基本要求，这在一定程度上对摄影师的拍摄能力提高了要求。所以，除了设置适宜的快门速度外，对动物自身的观察也变得异常重要。观察到位，做到心中有数，将有助于准确捕获动物的精彩瞬间。在抓拍动物时，最需要考虑的是相机的快门时滞问题，比如便携式数码相机的快门时滞就相对较长，如果不能提前做好拍摄准备，很有可能会错失掉动物最精彩的动作瞬间。

　　此外，动物的眼睛都有某种感情的诉说，是最能打动人的表现部分，所以对动物的眼睛清晰对焦，会让画面更富神采。在取景构图时，或者表现动物警惕地凝视远方的眼睛，或者表现动物直视镜头的眼睛，或者表现动物聚精会神的眼睛，并保证对焦点始终处在眼睛上，这可以为画面带来直接的生动点。在构图时，可以将动物的眼睛置于黄金分割点附近，如果是凝视远方，最好在眼睛视线的方向上留出大的空间来，以给人透气感和想象力。

　　因为动物比较警觉，所以使用长焦镜头拍摄，可以更好地隐藏我们自己，避免引起动物们的注意。长焦镜头压缩空间和虚化背景的能力也可以给动物拍摄带来最佳的画面效果。因为动物生存环

境的复杂和其自我保护的特质，使得拍摄的主控性变弱，在很多情况下，动物的色彩往往与环境很相似，加之背景混杂，动物难以突出，此时使用长焦镜头就可以通过虚实的对比，将动物从空间中凸显出来，杂乱的背景被虚化得简洁，主体被清晰表现变得立体。

如上页照片中的两只鸭子，长焦镜头不仅让其形态在画面中看上去更加饱满、生动，而且虚化的背景营造出生动的空间氛围，小鸭子也没有因为摄影师的过分靠近而看上去局促不安。

拍摄器材：索尼 A7 无反数码相机，索尼 24-70mm F2.8 变焦镜头

拍摄数据：光圈：f/2.8，快门速度：1/360 秒，感光度：ISO100

试着跟动物们混熟是个很好的想法，当然这仅限于温和的动物，那些凶险的动物你还是暂时打消这一念头吧。而当它们把你当成"自己人"时，它们会亲近你，会给你的拍摄带来很多意想不到的精彩。有很多动物都是贪吃鬼，你不妨在口袋里装一些零食，像小饼干、香肠什么的，见到它们时就把这些作为见面礼，它们会给你更多的拍摄机会。比如街头上的小猫、小狗，食物对它们来说可能是最好的吸引。

在拍摄动物时，要试着靠近些。比如你拍摄街头的小猫，让你的镜头尽量靠近它，你可以使用广角镜头来作夸张效果，这种视觉冲击力是你所想象不到的。

当然，一些动物不仅形态迷人，也往往因为身处的各种街头环境而产生不远超其形态魅力的画面瞬间。这个时候只是清晰地拍下它们好像并不够，试着将其中的趣味性进行展现，才能够让画面更具吸引力。所以，我们可以试着寻找富有故事性和趣味性的画面，比如它们打闹嬉戏的场面、相互依偎睡觉的场面、表情奇怪的场面、想干"坏事"的场面等，这会给画面带来更强的阅读性，也会让观者的印象更加深刻。

6.8 花卉

大师说

我把花卉当做人一样看待，我拍摄花卉的方式，与肖像摄影师跟他要拍摄的人物打交道完全相同。在摄影过程中，我要寻找花儿细微的独特品质，并试图表现出它们的特性与个性。——克莱夫·尼科尔斯

拍摄器材：尼康 D850 数码单反相机，尼克尔 24-70mm F2.8 变焦镜头

拍摄数据：光圈：f/4，快门速度：1/120 秒，感光度：ISO100

花卉在街头经常容易遇到，马路边、公园里、橱窗、花店、人们的阳台上、情人节卖花的小姑娘手中等，都能见到它们的身影。因为它们足够美丽，一直深受人们的喜爱，也同样受到街头摄影师们的青睐。当我们在街头遇到为之一动的花卉时，可以尝试从色彩入手去刻画。毫无疑问，花卉拥有着自然界最为绚烂的色彩，充分利用花卉的色彩来表现它的美丽是再合适不过了。我们可以利用花卉间不同的色彩对比来强化其一，丰富画面，也可以利用大面积不同色彩的花卉来营造宏大的花海场面。

不过，拍摄花卉，很多时候会遇到杂乱的背景，使花卉主体难以突出。此时，除了使用小景深虚化背景以外，还可以改变拍摄角度来做简洁效果。比如采用仰视拍摄，利用干净的蓝天来突出花

卉，同时花卉也会因为透视关系变得高大挺拔，视觉上别具一格。当然，我们还可以自己为花卉制造背景，著名的日本籍摄影家荒木经惟，就非常喜欢在拍摄花卉时为其制造背景，最常用的就是在花卉的背景上放上一块白色的遮挡物，如白纸板。

在上页这张照片中，拍摄者利用了汽车光滑的车身表面反光天空色，来为花卉提供简洁的背景，同时蓝色调的反光与红色的花卉形成强烈的视觉反差，增加了花卉的视觉张力，在吸引观者注意力上更进了一步。

拍摄器材：尼康 D750 数码单反相机，尼克尔 50mm F1.4 定焦镜头

拍摄数据：光圈：f/5.6，快门速度：1/30 秒，感光度：ISO200

拍摄室内的花卉，在有些时候会遇到人工光照明，比如夜晚时分，此时光线的色温变化可能会对花卉的色彩带来影响，甚至会帮助我们营造别样的画面情绪和氛围。所以控制好色温会成为表现上的一个重要环节。而如何选择色温色调，则要根据我们想要的画面感觉去操控。此外，花卉的花瓣一般具有半透明的特质，所以在选择光线时，可以使用逆光来表现花瓣的清晰脉络，营造剔透的花卉效果。而侧光则可以为花卉带来强的质感表达，但是要注意光比反差，大的反差会破坏花卉的美感。

花卉的局部同样具有强的表现力，要尝试观察和刻画花卉的局部特征。同时也要注意对焦点的位置选择，因为近距离拍摄花卉局部时，尤其是使用微距镜头或者微距模式拍摄时，因为画面的景深极小，可能只有几厘米，如果不仔细确定对焦位置，就很容易出现跑焦现象。

此外，花卉的阴影可以为画面带来不同的气氛，并能强调花卉的立体和质感效果。所以，拍摄时要注意观察花卉的阴影变化，我们可以围绕花卉四周转上一圈，或者尝试转动花卉，从不同的角度去观察阴影对花卉形态和结构带来的变化，选择出最具趣味性的构图形式拍摄，获得独具个性的花卉照片。

6.9 工作状态

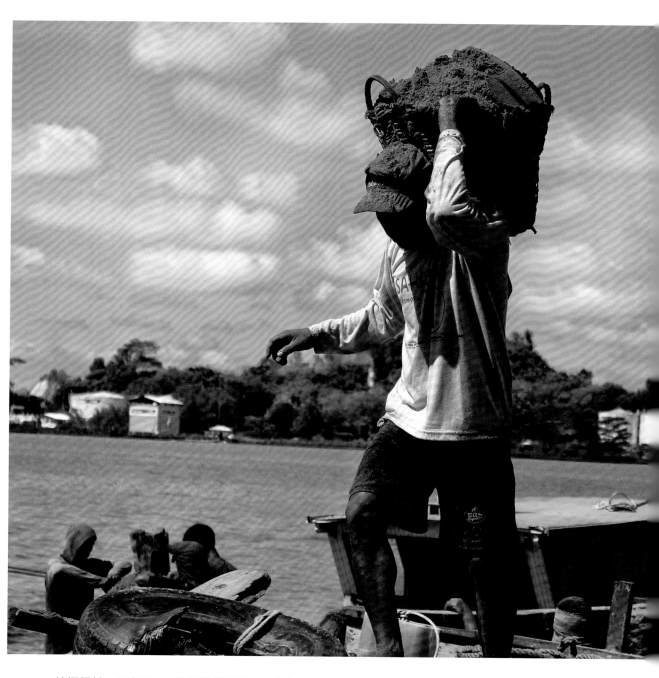

拍摄器材：尼康 D750 数码单反相机，尼克尔 24-70mm F2.8 变焦镜头

拍摄数据：光圈：f/4，快门速度：1/300 秒，感光度：ISO200，二次构图

毫无疑问，我们每个人几乎都生活在一个需要依靠自我付出才能换得生存的回报时代里。我们每个人都肩负着工作的责任，同样也收获着工作所带来的成果。尽管工作与人之间存在有诸多的可思辨空间，但是对于我们大多数人而言，还是选择在现实里努力工作着。而且，我们愿意赞美它，因为赞美它，就是在赞美和鼓舞我们自己，尽管这看上去有点像是自我愉悦，但是我们欣然接受。随着信息技术的进步，我们也在尝试让工作变得更加智能、高效，而且这一趋势看上去势不可挡，许多人担心会在这一过程中丢掉自己的生存空间而对自己的未来惶惶不安，因此更多的人愿意去努力学习，改变自己，以适应这个快速变化的社会，而这都源于我们"不能没有工作"。

　　工作是理所当然，是不能被剥夺的生存权利。所以，在如此根本和重要的事情上面，街头摄影的我们，用镜头捕捉和表现工作之中的人们，就变得更有记录和表达的价值与意义。而当我们用影像展现我们的工作瞬间时，又该如何表现呢？从工作就是我们的真实生活这一层面上来讲，我们的拍摄首先应该是真实的。摄影的本质之一就是为我们提供可观的"证据"，尽管它存在不可避免的个性色彩，但是我们愿意将之控制在相对真实的范围之内而选择接受和相信。因此，保证画面的真实性是工作照的基本要求。

　　我们不希望画面软弱无力，我们希望它是有表现力的，它要呈现美，所以，我们还需要运用摄影的表现手法对画面进行适当的艺术处理，诸如主题选择、构图设计、色彩用光等等，不一而足。这里面具体的经验和手法有很多，不同的街头摄影师在画面的处理上可谓仁者见仁、智者见智，但是因为"工作状态"的照片大多数时候是在"工作进行中"拍摄的，所以它需要有一种强烈而鲜明的现场感，这会让画面更加真实生动。因此，街头摄影师在运用表现手法来寻求画面表达的同时，能够生动展现这种现场感是非常必要的。此外，我们还需要一些创意和想法能够让画面看上去独具特色，这是对街头摄影师的更深层次的要求。没有哪一种创作是不需要创意的，但它也并没有那么玄妙，它可以很现实，可能仅仅是一个角度，或者是一个细节的改变，就可以达到目的。此处想说的是，创意来自你的意识，来自你对画面处理的经验累积和保有的敏感度。所以，多加思考，多加拍摄吧。

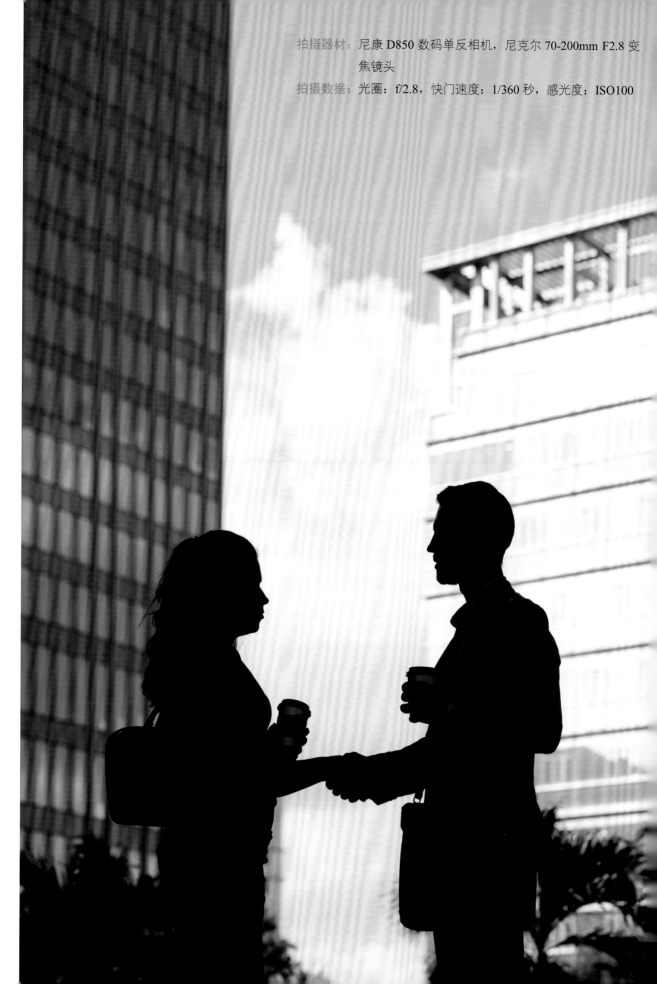

拍摄器材：尼康 D850 数码单反相机，尼克尔 70-200mm F2.8 变
焦镜头

拍摄数据：光圈：f/2.8，快门速度：1/360 秒，感光度：ISO100

6.10　光影

拍摄器材：尼康 D700 数码单反相机，尼克尔 24-70mm F2.8 变焦镜头

拍摄数据：光圈：f/2.8，快门速度：1/100 秒，感光度：ISO200

　　光造就了摄影，摄影是用光绘画的艺术，摄影作品就是光与影的艺术。光与影，明与暗，在这两极变化中，可以产生出无数种光影效果。当光作用于物体之上，影子便会产生，而物体的形态也将随之呈现出来，这一切在我们的视觉系统中得以还原。这如同摄影的曝光过程，我们所拍摄的景物，都是景物表面的反光作用于相机胶片或者传感器之后所形成的影像。也就是说，真正在摄影中

起作用的是光线，而不是景物本身。就这一点而言，我们能够看到光要比看到景物更重要。

　　当光线发生变化时，画面中的景物形象也会随之发生变化。光线不会改变景物的本质，却可以改变景物的外表。因此，要懂得观察光影是如何改变景物形象的，是如何帮助塑造画面的——光影可以增加景物的内容，也可以减少景物的内容；可以彰显景物的外表，也可以遮蔽景物的外表；可以使景物色彩更加艳丽，也可以使景物色彩更加暗淡；可以使景物结构更加复杂，也可以使景物结构趋向简单。通过光来控制影，利用影来强调光，使彼此的积极能力充分凸显出来。

　　在上页这张照片中，有趣的阴影发生自墙壁之上，光与影之间的对比和变化，带来的是富有想象空间的画面效果——生动的人物投影在墙壁之上显现，如同电影银幕上发生的神秘故事一般，充满了吸引力。

拍摄器材：尼康 D850 数码单反相机，尼克尔 50mm F1.4 定焦镜头

拍摄数据：光圈：f/1.8，快门速度：1/240 秒，感光度：ISO100

阴影本身具有形象性，它可以是外形生动的图形、图案。作为图形，它们可以成为我们的拍摄体，也就是说，阴影能够形成图案，而图案当然可以是被摄对象。所以，阴影可以成为我们画面的趣味中心。那些随着光照的变化而变化形象的景物投影；那些因为地面质感的不同而产生扭曲变形的景物阴影；那些因为交叠而产生新的有趣图形的阴影都可以是我们寻找、拍摄的生动视觉形象，且会给我们的画面表现带来不一样的视觉惊喜。

　　亮光通过照明来突出物体，阴影则通过光比反差来突出物体。阴影与亮部的并置而产生的反差，使得亮部更加明亮，阴影处更加黑暗，所以要使画面显得更加明亮、色彩看上去更加鲜艳，就应该适当加入一些阴影来陪衬。相反，如果要表现更加浓重、阴暗的画面效果，则应该尝试在画面中加入一块"亮部"来衬托。同时，如果尝试控制画面中阴暗分布的过渡和节奏，就可以在这种明暗对比中获得一种富有韵律的光影美感。

　　在上页这张照片中，发生在墙壁之上的光影故事更具形象性，人物的投影左右呼应，肢体动作在表明人物的意图，而椅子的高大投影则以生动的图案形象丰富了阴影的结构，让画面的视觉吸引力进一步增强。

致　谢

　　谨向为《街头摄影的秘密》提供摄影作品的所有摄影师表示衷心地感谢，若没有他们优秀的摄影作品和肯接受建设性评判的胸怀，本书的编辑和出版是不可能的。感谢出版方对本书写作的鼓励和肯定，感谢 shutterstock 对本书图片版权的支持，感谢所有为本书提供过热情帮助的朋友们，正是因为大家的支持和努力，才能有这个与大家一起交流思想的机会。

排名不分先后：

AMRUL AZUAR MOKHTAR

Anastasia Vereftenko

Alex Chapin

Arnut topralai

Artem Avetisyan

All Is Amazing

Alessio Guizzardi

Anastasiia Tiunni

Alexander Sorokopud

Alexandros Michailidis

Aleksey300zx

Andrew Shenouda

Arfmus

Alexphot

Akira Kaelyn

arvitalyaart

andersphoto

adamss6411fotografie

Byjeng

Berke

Cory Woodruff

Chyzh Galyna

Claudio Giovanni Colombo

Chrisna Stander

Daniele Pisani

Drop of Light

Dmitry Pistrov

Dietmar Rauscher

Dragon Images

DRG Photography

Den Rozhnovsky

Everett Collection

Elena Dijour

Elisa Bonomini

Emiliano DeSantiago

Evgenia-22

ELEPHOTOS

Emmanuel Beaudon

Francesco Scatena

francisLM

Georgy Akimov

GRGvision

G_D Photography

Gaston Piccinetti

giedre vaitekune

Harald Schmidt

iofoto

Ignatius Sariputra

IVASHstudio

Ivan Kacarov

Image Alleviation

iovac

James Lirry

Jane Rix

John_Silver

Janis Eglins

Joko Santoso markadhut

Jose Luis Stephens

KuLouKu

Krissadastudio

KIRAYONAK YULIYA

Luzimag Andres Membrive

Laura A. Markley

Light and Vision

Lordesigner

lightmax84

Lois GoBe

Lili Topa

Massimuenchen

MintImages

mayakova

Magic Orb Studio

Maria Collado

Musabeg Magomedov

marchevcabogdan

mario jacobo

Mbvee

Michele Rinaldi

Meredith Sobel

maxbelchenko

Northern Soul

NiE PROJECT

Nicoly

OceanicWanderer

patidesign

Potapov Sergey

Paul Maguire

Protasov AN

PablitoStock

Peter Gueth

qwret

Renata Apanaviciene

Roberto Sorin

raimond klavins

SMA Studio

Svetlana Lukienko

SkyImages

Soloviova Liudmyla

Saad315

Sergei Mishchenko

shinobi

Sarah121

Studiostrobist

Sarah Camille

sirtravelalot

Samuel Ponce

SAVIKUTTY VARGHESE

Studio4dich

SONTAYA CHAISAMUTR

Sydney Brudzinski

Sonias drawings

Tinxi

Tharnapoom Voranavin

Tiphat Banjongpru

trezordia

Tsriraksa

tommybarba

Vladimir88

victor gualda

witaya ratanasirikulchai

Witaya Proadtayakogool

Werner Lerooy

Youssef Moursi

YJ.K

19bProduction

4kclips